U0052365

剪剪 貼貼 看世界！

154款 世界旅行風格 剪紙圖案集

剪紙×創意×旅行！

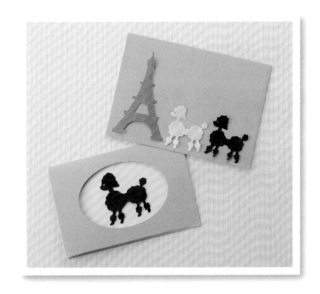

來自世界各地的知名建築、風景、動物＆雜貨，

各式各樣的圖案，都能用剪紙來呈現喔！

無論是漸層色紙或包裝紙，

隨意變換作品的尺寸大小，

一起享受色彩繽紛的剪紙樂趣吧！

※ 將剪紙作品貼在明信片或信封等物品上時，
請依尺寸放大、縮小影印圖案進行製作喔！

c o n t e n t s

イワミ＊カイ（Iwami＊Kai）
插畫作家・手作家。
著作包括《意外地簡單！可愛的剪紙作品／意外
にかんたん！かわいい切り紙》（サントリ）、
《動物造型作法／動物モビールの作り方》（誠
文堂新光社）、《簡單又漂亮！時髦的剪紙作品
／かんたん！きれい-！おしゃれ切り紙》（寶島
社）、《簡單的不可思議的剪紙書／かんたん、
ふしぎ。切り紙ブック》（日本文藝社）《可愛
的剪紙繪本／かわいい切り紙絵本》、（誠文堂
新光社）《四季剪紙輕鬆學／四季の切り紙レッ
スン》（廣濟堂出版）《可愛的和風剪紙／和の
かわいい切り紙》（ブティック社）等。此外，
亦擅長商標、紅茶罐，以及神楽坂名產紅包袋等
雜貨設計，於商業設計領域也十分活躍。
http://www.geocities.jp/kaiiwami/

《可愛的和風剪紙／
和のかわいい切り紙》
好評發售中！

1

2　艾菲爾鐵塔　2褶

✂ 圖案 ▶ P.49

與凱旋門同為巴黎代表性建築的艾菲爾鐵塔，
處理塔頂尖端的細微部分時，可別剪斷囉！

1 凱旋門 2褶

✂ 圖案 ▶ P.49

巴黎的代表性建築——凱旋門，
上方有一些細微的裝飾，請仔細地切割。

4　旋轉木馬　6褶

✂ 圖案 ▶ P.50

帶點古董風味的旋轉木馬，
巴黎的孩子們最喜歡了！

3 貴賓犬 不需摺疊

✂ 圖案 ▶ P.49

充滿魅力的貴賓犬，
在法國曾被大家深深喜愛，
因此也被尊為「法國國犬」呢！

歐 洲 風 景

艾菲爾鐵塔 &
貴賓犬——
時尚信封 & 卡片

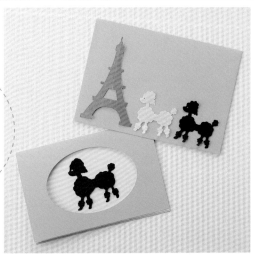

5 倫敦大橋 2褶 ✂ 圖案 ▶ P.50

橫跨泰晤士河的倫敦大橋,
由於細微的線條很多,所以請仔細地切割喔!

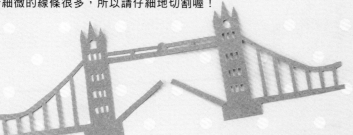

6 大笨鐘

2褶

✂ 圖案 ▶ P.49

大笨鐘的輪廓細長而優雅,
時鐘與裝飾部分十分細膩,
請仔細切割喔!

7 梗犬 不需摺疊

✂ 圖案 ▶ P.50

來自英國的梗犬,
翹起直挺挺的短短尾巴,
是不是很可愛呢?
以白色及黑色的色紙來作吧!

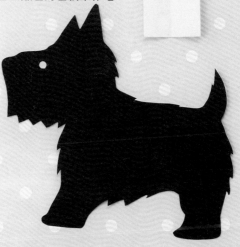

8 聖保羅大教堂 2褶

✂ 圖案 ▶ P.50

中央的圓塔&左右的尖塔,成就了充滿歷史感的建築物,
渾身散發著莊嚴的氣息。

9 倫敦巴士 2褶

✂ 圖案 ▶ P.51

製作這款遊走於倫敦街頭的雙層巴士時,
要先對摺紙張,切割出窗戶部分,
再將紙張展開,進行駕駛座窗戶及乘車口的裁切。

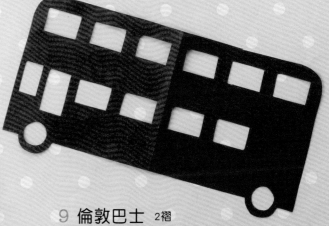

11 北歐小屋 2褶

✂ 圖案 ▶ P.51

如同積木的四角形輪廓，歡迎光臨可愛的北歐小屋！

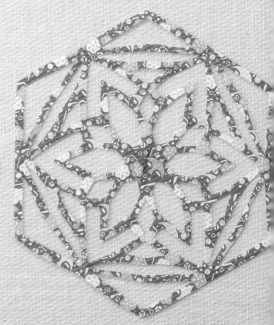

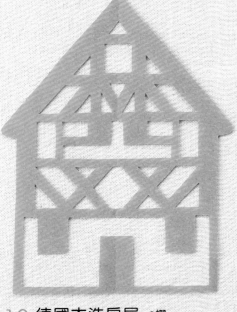

10 德國木造房屋 2褶

✂ 圖案 ▶ P.51

在德國傳統的木造房屋裡，
會發生怎樣的童話故事呢？

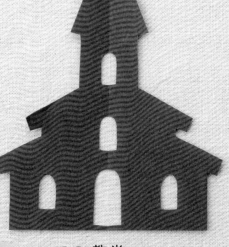

12 教堂 2褶

✂ 圖案 ▶ P.51

座落在森林裡的小教堂，
充滿著浪漫氛圍。
製作時，可別忘了屋頂上小巧的十字架喔！

13 彩繪玻璃 12褶

✂ 圖案 ▶ P.52

將妝點在教堂內部的彩繪玻璃，作成剪紙圖案吧！
選用漸層色紙或有花樣的紙張，能讓作品更加華麗喔！

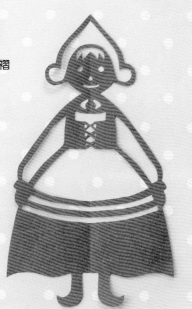

15 木鞋 8褶

✂ 圖案 ▼ P.52

裁剪一隻鞋尖朝上翹起的傳統木鞋，加上一點變化，將它們接成有趣的圈圈造型吧！

14 風車 2褶

✂ 圖案 ▼ P.52

提到荷蘭的風景，絕不能忘了風車，迎著溫柔的風，徐徐轉動的姿態，真讓人懷念呀……

17 穿著民族服飾的女孩 2褶

✂ 圖案 ▶ P.53

頭戴三角帽，下半身是長裙，穿著民族服飾的小女孩，真是可愛極了！

16 荷蘭建築物 2褶

✂ 圖案 ▼ P.52

大量的窗戶，階梯形的屋頂，就是長形荷蘭建築最大的特徵。

18 鬱金香 蛇腹摺法

✂ 圖案 ▶ P.53

春天的花朵，整齊地排列著，帶來春天的甜蜜氣息！

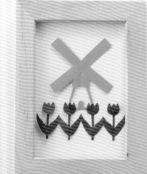

風車V.S鬱金香，
就是可愛的
裝飾小框！

19 音符 不需摺疊

✂ 圖案 ▶ P.52

音樂之都——維也納。
將隨處都能聽見的樂章,
化成美麗音符吧!

20 合唱團 2褶

✂ 圖案 ▶ P.53

以剪紙作出的合唱團男孩,
彷彿能聽見他天使般的歌聲。

21 高音譜記號 不需摺疊

✂ 圖案 ▶ P.53

可愛的高音譜記號,
仔細切割出圓滑的曲線吧!

22 鍵盤 2褶

✂ 圖案 ▶ P.53

鍵盤的粗細線條必須一致,
製作時,請仔細切割喔!

23 音符 不需摺疊

✂ 圖案 ▶ P.54

利用各式各樣的色紙,
組合No.19&No.21等剪紙圖案,
為家裡的雜貨小物裝飾一番吧!

24 小提琴 2褶

✂ 圖案 ▶ P.54

小提琴的剪紙圖案,
連最微小的細節都呈現出來了呢!

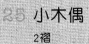

25 小木偶

2褶

✂ 圖案 ▶ P.54

與音樂和故事完美搭配，
以繩索操控的小木偶，
真的好可愛！
製作時，
別將繩索割斷了喔！

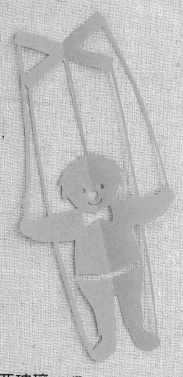

26 手風琴 不需摺疊

✂ 圖案 ▶ P.55

利用鍵盤及音箱的伸縮，演奏出美妙的音樂……
有了這款手風琴，就連小木偶都想隨之起舞了呢！

27 波希米亞玻璃 12褶

✂ 圖案 ▶ P.54

將波希米亞玻璃作成圖案，其纖細的剪裁最具魅力！
選用漸層色紙，就能讓作品充分展現出優美的質感。

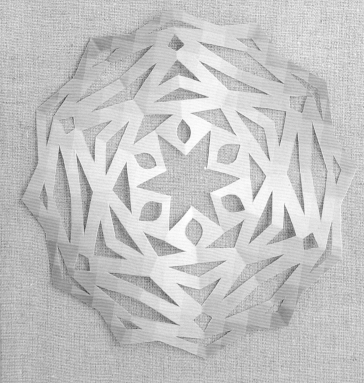

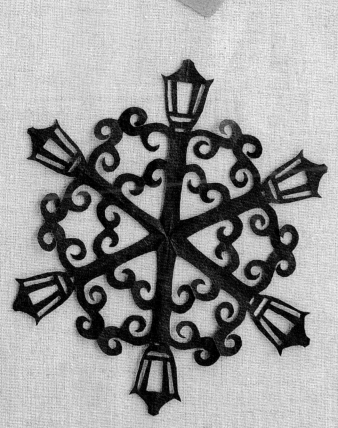

28 街燈 12褶

✂ 圖案 ▶ P.54

這款設計成圓圈的街燈，
是不是洋溢著懷舊氛圍呢？

30 威尼斯・里亞托橋 2摺

✂ 圖案 ▶ P.55

威尼斯最具代表性的里亞托橋，
拱形的優雅外觀極具魅力！

29 比薩斜塔 2摺

✂ 圖案 ▶ P.55

將色紙對摺，
切割窗戶部分後展開，
再將底部斜斜地裁一刀，
就完成比薩斜塔囉！

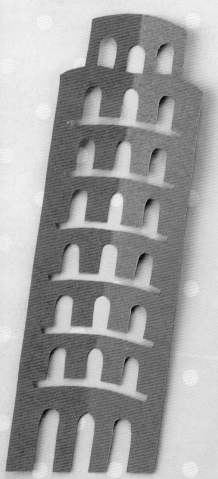

31 貢多拉船 不需摺疊

✂ 圖案 ▶ P.54

水都威尼斯，最不可或缺的就是貢多拉船，
將No.30的里亞托橋一起剪下來，
拼合成一幅畫作也很棒喔！

33 金字塔＆人面獅身

2褶

✂ 圖案 ▶ P.56

將金字塔及人面獅身組合起來，
就成了這款造型獨特的作品囉！

32 巴特農神殿 2褶

✂ 圖案 ▶ P.55

座落於希臘的巴特農神殿，
散發著莊嚴肅穆的氣息。

34 俄羅斯·聖巴索大教堂

2褶

✂ 圖案 ▶ P.56

圓形的屋頂，
是這座教堂的重點之一，
選用帶有花樣的紙張，
就能營造出色彩繽紛的感覺。

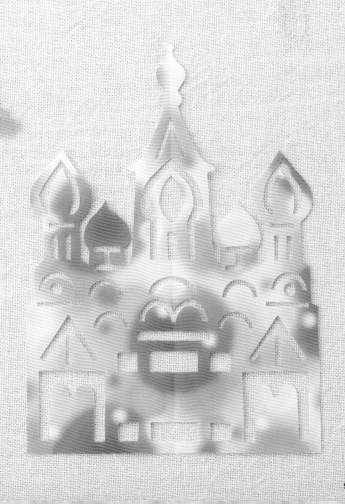

亞洲風景

36 雷門 2褶

✂ 圖案 ▶ P.56

東京淺草寺入口的雷門，
就選用紅色紙張來表現它的壯麗吧！

35 燈籠 2褶

✂ 圖案 ▶ P.56

在祭典及寺廟都能見到的燈籠，
圓滾滾的造型真是可愛！

37 燈籠石座 2褶

✂ 圖案 ▶ P.57

利用帶有些許弧度的細線，
就能強調出作品的立體感。

38 地藏菩薩 2褶

✂ 圖案 ▶ P.57

流露出溫柔表情的地藏菩薩，
製作時，請別把周圍的線條給割壞囉！

39 東京鐵塔 2褶

✂ 圖案 ▶ P.57

美麗的東京鐵塔
向上延伸出柔和的曲線，
切割鐵架部分時，
要特別小心喔！

稍微改變
蓮花的大小，
就能讓素描本
充滿變化！

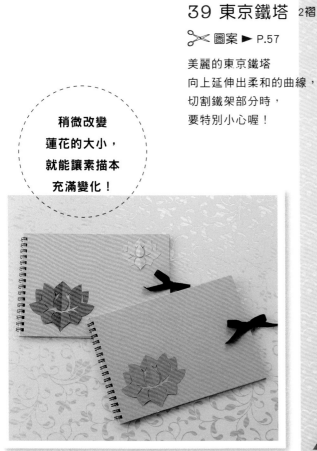

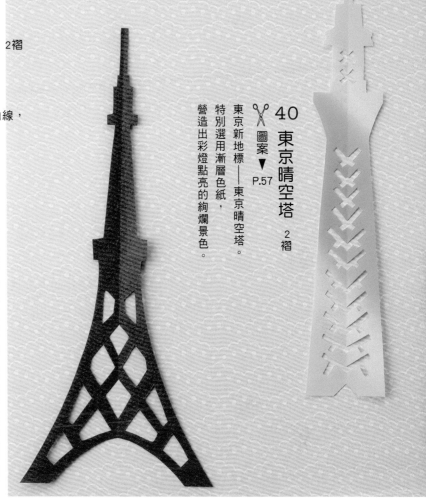

40 東京晴空塔 2褶

✂ 圖案 ▶ P.57

東京新地標——東京晴空塔。
特別選用漸層色紙，
營造出彩燈點亮的絢爛景色。

41 大佛 不需摺疊

✂ 圖案 ▶ P.57

所有線條都用雕刻刀來切割，
將細膩的臉部表情及袈裟曲線，
圓滑地呈現出來吧！

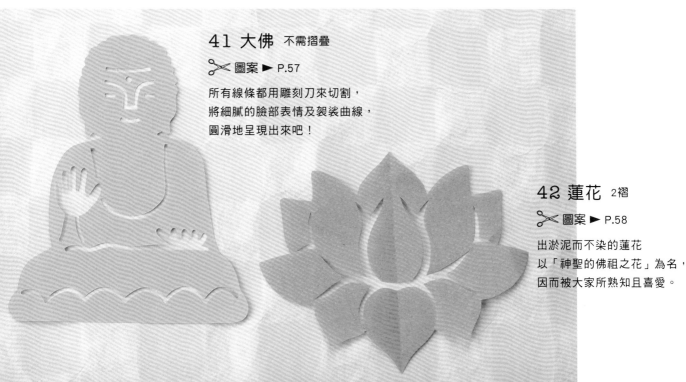

42 蓮花 2褶

✂ 圖案 ▶ P.58

出淤泥而不染的蓮花
以「神聖的佛祖之花」為名，
因而被大家所熟知且喜愛。

43 日式城堡 2褶

✂ 圖案 ▶ P.58

由於外牆的裝飾非常細微，
切割時請特別留意喔！

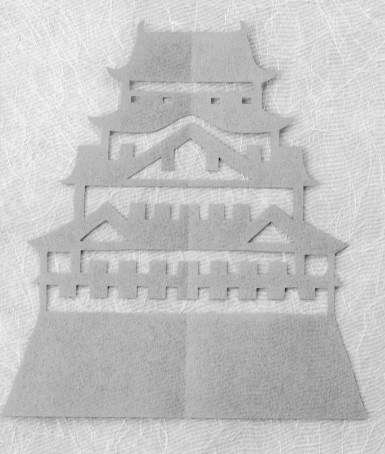

44 五重塔 2褶

✂ 圖案 ▶ P.58

美麗的五重塔，
擁有左右對稱的細長造型。

45 泰姬瑪哈陵 2褶

✂ 圖案 ▶ P.58

位於印度的泰姬瑪哈陵，
特色在於中央的圓頂建築，
及兩側的四座尖塔。

46 中國風圖案 不需摺疊

✂ 圖案 ▶ P.58

任何小東西只要貼上這款圖案，
就能立刻變身成中國風的雜貨囉！

47 雙喜 2褶

✂ 圖案 ▶ P.59

在中國，將兩個「喜」字並排在一起，
就象徵著吉祥與喜氣，在喜慶場合上經常被使用呢！

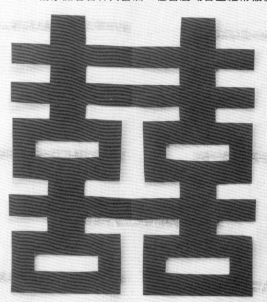

48 中國拱門 2褶

✂ 圖案 ▶ P.59

在中國，
拱門是相當傳統的建築形式，
兩側尖端有如朝天躍起的
「飛簷」是一大重點。

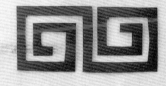

49 天壇 2褶

✂ 圖案 ▶ P.59

天壇是中國北京的歷史建築之一，
圓頂蓋狀的屋簷，十分引人注目。

南方島嶼風景

50 扶桑花 2褶

✂ 圖案 ▶ P.59

扶桑花為盛產於南方島嶼的花卉,
製作時,請選用各種不同顏色的紙張,
盡情享受夏日風情吧!

51 羊齒蕨 12褶

✂ 圖案 ▶ P.60

許多夏威夷拼布作品,
都會使用的羊齒蕨圖案,
試著將它設計成可愛的圓圈吧!

52 鳳梨 8褶

✂ 圖案 ▶ P.60

將鳳梨及龜背芋組合,
就是一款可愛的剪紙作品!

53 烏克麗麗 2褶

✂ 圖案 ▶ P.60

可愛的烏克麗麗,
彷彿讓人聽見它美妙的音色。
由於需要切割的部分較少,
作法相當簡單呢!

54 蝴蝶 2褶

✂ 圖案 ▶ P.60

這款利用格紋紙作成的蝴蝶，
只需剪出外層輪廓，
非常適合初學者。

55 葉片條紋　蛇腹摺法

✂ 圖案 ▶ P.61

將造型簡單的葉片圖案連接成帶狀，
設計感十足！

56 花朵條紋
蛇腹摺法

✂ 圖案 ▶ P.60

利用蛇腹摺法，
將花朵及葉片接成帶狀。
可以依照喜好剪成適合的長度喔！

57 葉片條紋
蛇腹摺法

✂ 圖案 ▶ P.61

同樣是將葉片圖案連接成帶狀的作品，
由於造型較為抽象，
貼在各式各樣的小東西上都很適合呢！

58 蝴蝶 2褶

✂ 圖案 ▶ P.61

製作翅膀上有鏤空圖案的蝴蝶，
就選用色彩繽紛的紙張，
讓牠華麗的盡情飛舞吧！

將花朵&葉片的
條紋圖案貼在紙袋上，
就成了可作為贈禮的
創意作品。

59 咖啡樹 2褶

✂ 圖案 ▶ P.61

綻放著白色小花，
結成果實的咖啡樹，
把它作成可愛的剪紙吧！

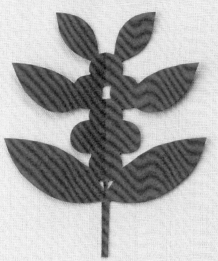

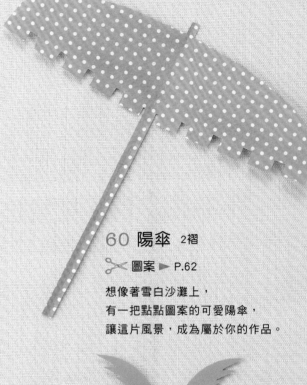

60 陽傘 2褶

✂ 圖案 ▶ P.62

想像著雪白沙灘上，
有一把點點圖案的可愛陽傘，
讓這片風景，成為屬於你的作品。

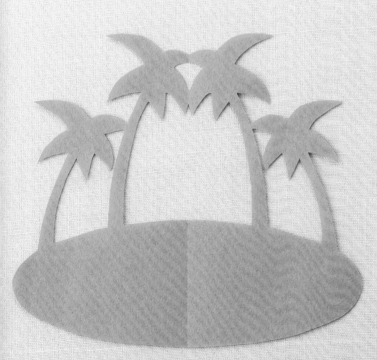

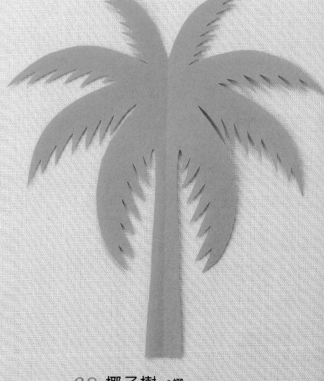

61 椰子樹 2褶

✂ 圖案 ▶ P.62

大大小小的椰子樹，寬廣湛藍的海洋，
呈現出令人心情愉快的南島景致。

62 椰子樹 2褶

✂ 圖案 ▶ P.62

製作這棵迎著海風搖曳的椰子樹時，
葉子的鋸齒邊緣，要切割成尖形喔！

63 天使魚 不需摺疊

✂ 圖案 ▶ P.62

背鰭與腹鰭長長的往上下兩側延伸，
是天使魚的重要特徵。
由於牠悠遊的姿態有如天使一般優雅，
所以才有了「天使魚」這個美名。

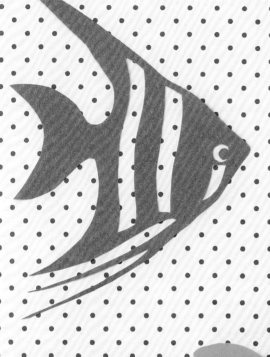

64 海螺 不需摺疊

✂ 圖案 ▶ P.63

被海浪打上白色沙灘的海螺，
選用顏色柔和的色紙製作吧！

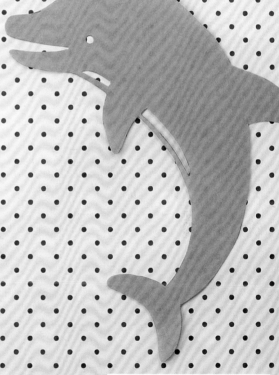

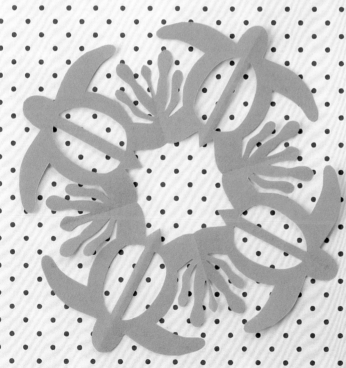

65 海龜 8摺

✂ 圖案 ▶ P.61

海龜＆海藻，組合成令人喜愛的海洋之環。

66 海豚 不需摺疊

✂ 圖案 ▶ P.63

元氣滿滿躍出海面的小海豚，
也是海洋成員之一喔！

北・南美洲

67 棒球＆球棒
蛇腹摺法
✂ 圖案 ▶ P.63

美國的超人氣運動──棒球！
將棒球＆球棒組合起來吧！

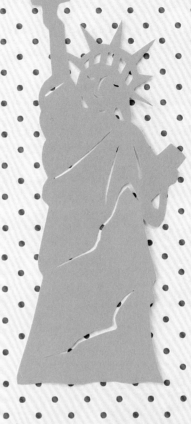

68 自由女神像 不需摺疊
✂ 圖案 ▼ P.63

自由女神像是紐約的著名地標，製作時，請將她頭上的皇冠剪成銳利的尖角喔！

69 火箭
2摺
✂ 圖案 ▶ P.64

火箭以朝向天際發射的姿態佇立著，
讓前往宇宙旅行的夢想，
越來越壯大了！

70 美國女孩
2摺
✂ 圖案 ▼ P.64

紮著麻花辮的美國小女孩，散發青春無敵的可愛魅力。

71 楓葉 12褶

✂ 圖案 ▶ P.63

將加拿大國旗上的楓葉串連成圓圈，
葉子的鋸齒邊緣，帶來涼爽的秋天氣息。

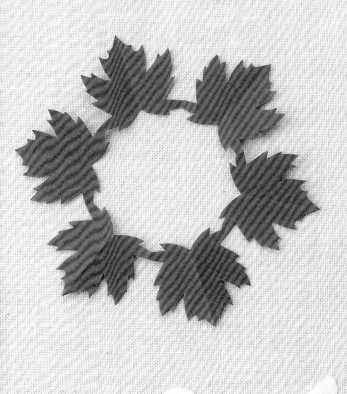

72 禿鷹 8褶

✂ 圖案 ▶ P.64

在遼闊天空裡翱翔的禿鷹，
將這優雅的姿態串連起來吧！

73 墨西哥帽
2褶

✂ 圖案 ▶ P.64

墨西哥帽擁有大大的帽沿，
在切割波浪圖案時，一定要細心喔！

74 仙人掌 2褶

✂ 圖案 ▶ P.64

製作這款造型簡單的仙人掌時，
請特別注意鏤空的線條，
要粗細一致喔！

75 泰迪熊
2褶

✂ 圖案 ▶ P.65

泰迪熊脖子上的蝴蝶結，
讓人想忍不住多看一眼，
如此簡單的造型，
也很適合初學者製作呢！

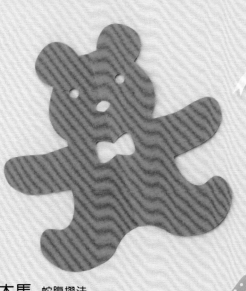

76 芭蕾舞鞋 2褶

✂ 圖案 ▶ P.65

每個女孩都曾經憧憬擁有的芭蕾舞鞋，
將鞋帶繫成蝴蝶結，可愛極了！

77 達拉木馬 蛇腹摺法

✂ 圖案 ▶ P.65

達拉木馬是瑞典的傳統工藝品，
特別選用圓點圖案的紙張，
展現愉悅的可愛氛圍。

78 俄羅斯娃娃
蛇腹摺法

✂ 圖案 ▶ P.65

把這些大大小小、層層相疊的
俄羅斯傳統工藝品，
接合成可愛的一家人吧！

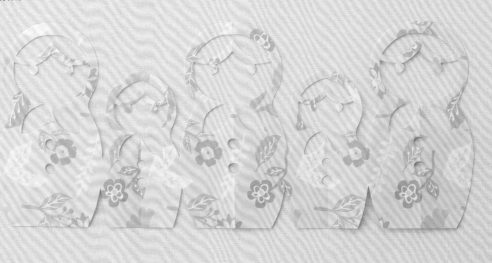

可愛雜貨

貼上格紋泰迪熊&
紅色芭蕾舞鞋，
簡單的紙袋也
變得活潑了起來！

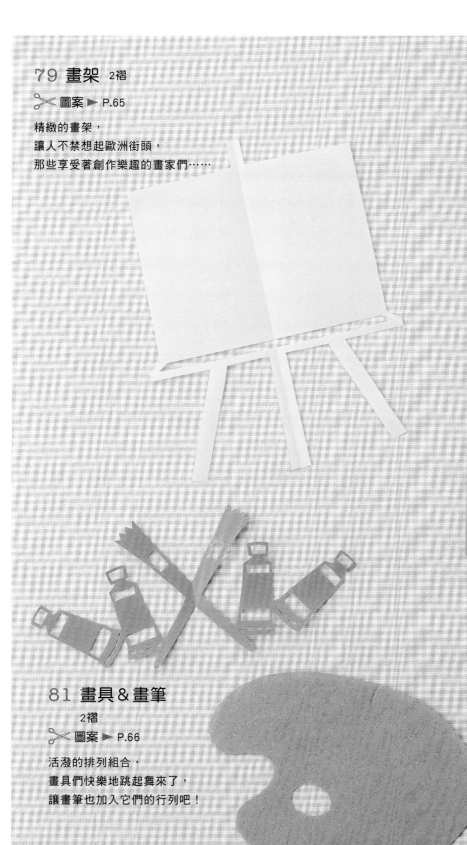

79 畫架 2褶

✂ 圖案 ▶ P.65

精緻的畫架，
讓人不禁想起歐洲街頭，
那些享受著創作樂趣的畫家們……

80 蠟筆 2褶

✂ 圖案 ▶ P.64

色彩繽紛的蠟筆，
會不會讓你回憶起童年，
在圖畫紙上，開心塗鴉的快樂時光……

81 畫具＆畫筆
2褶

✂ 圖案 ▶ P.66

活潑的排列組合，
畫具們快樂地跳起舞來了，
讓畫筆也加入它們的行列吧！

82 調色盤 不需摺疊

✂ 圖案 ▶ P.66

裁剪十分容易的調色盤時，
就和No.79＆No.81一起製作，
組合成一幅充滿樂趣的畫面吧！

83 蝴蝶結 2褶

✂ 圖案 ▶ P.66

女孩們最喜歡的蝴蝶結，
利用剪紙營造出柔和可愛的曲線感吧！

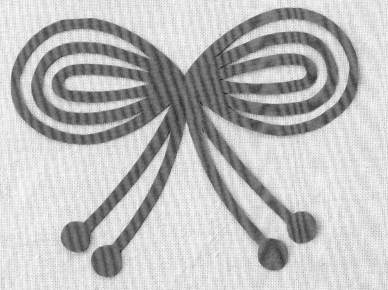

84 古董鑰匙

2褶

✂ 圖案 ▶ P.66

裁剪這把充滿懷舊氣氛的
古董鑰匙時，
要先將紙張對摺、切割，
再將一側剪出末端的齒狀部分。

85 古董蕾絲

蛇腹摺法

✂ 圖案 ▶ P.66

扇貝狀的古董蕾絲，
製作時可利用打孔器穿洞，
或以雕刻刀細心的裁切喔！

86 古董蕾絲

蛇腹摺法

✂ 圖案 ▶ P.67

質感纖細的古董蕾絲，
裁剪時可別割斷了小地方喔！

搭配著細膩設計，
魅力十足的剪紙圖案，
典雅的明信片
就此誕生！

87 剪刀 12褶

✂ 圖案 ▶ P.67

玩手作時最不可或缺的好幫手——剪刀，
將它們接合成精緻的圓圈吧！

88 線軸 2褶

✂ 圖案 ▶ P.67

先將紙張對摺，切割好線軸部分後，
再於一側剪出右方的線頭。

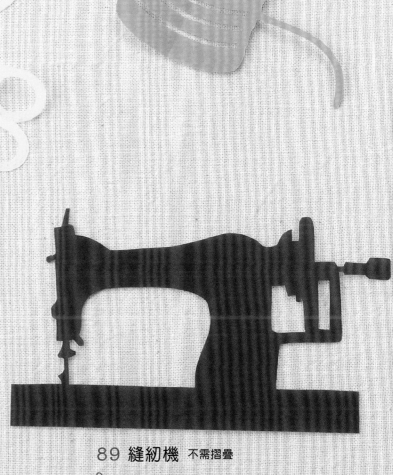

89 縫紉機 不需摺疊

✂ 圖案 ▶ P.67

洋溢著懷舊氣息的古董縫紉機，
在歐洲的跳蚤市場，可是十分常見呢！

美味の食物

90 香腸

2褶

✂ 圖案 ▶ P.67

提到德國，就絕對不能忘記香腸，
將它們製作成串連在一起的美味吧！

91 啤酒 2褶

✂ 圖案 ▶ P.68

冒著高高泡沫的啤酒。
製作杯握前，
要先將紙張展開，
再進行裁剪喔！

92 法國麵包

不需摺疊

✂ 圖案 ▶ P.68

法國的經典美食，
由於沒有鏤空部分，
製作方法非常簡單。

93 高腳酒杯 2褶

✂ 圖案 ▶ P.68

造型簡單的酒杯，
若將紙張以蛇腹摺法製作，
將幾個酒杯串連在一起也很可愛。

94 葡萄酒

✂ 圖案 ▶ P.68

2褶

與No.93的酒杯成為組合，讓人忍不住想動手作作看！由於需要切割的形狀較大，所以作法相當簡單。

95 德國結麵包 12褶

✂ 圖案 ▶ P.68

德國最具代表性的烘焙點心，
由於形狀看起來像是愛心，
十分適合接合成可愛的圓圈呢！

96 杯子蛋糕 不需摺疊

✂ 圖案 ▶ P.69

覆蓋著滿滿鮮奶油的蛋糕，
令人食指大動！

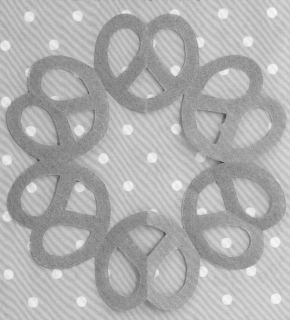

97 甜筒冰淇淋 不需摺疊

✂ 圖案 ▶ P.69

冰淇淋與甜筒挖空的圖案部分，
就利用雕刻刀來切割吧！

98 鬆餅 2褶

✂ 圖案 ▶ P.69

來自比利時的美味鬆餅，格子狀烤痕是它的重要特色。

99 茶壺

不需摺疊

✂ 圖案 ▶ P.70

線條柔和又圓滾滾的茶壺，
選用淺粉紅色的紙張來製作吧！

100 茶杯 不需摺疊

✂ 圖案 ▶ P.69

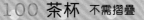

與No.99的茶壺成為組合，
製作鏤空的線條時，要粗細一致喔！

喜歡の動物

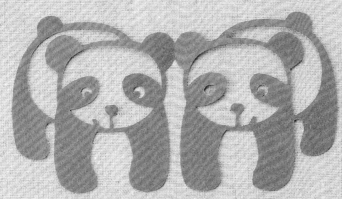

101 貓熊 2褶

✂ 圖案 ▶ P.70

可愛的貓熊雙胞胎，
傻呼呼的表情，
讓人想多看牠們一眼！

102 竹子 2褶

✂ 圖案 ▶ P.70

和No.101的貓熊搭配，
就是一組充滿亞洲風情的作品。

103 羊駝 不需摺疊

✂ 圖案 ▶ P.71

皮毛柔軟蓬鬆的羊駝。
圖案輪廓為自然曲線，
請製作出帶點弧度的感覺。

104 綿羊 2褶

✂ 圖案 ▶ P.70

面對面親吻的可愛小綿羊。
裁剪身體曲線時，要粗細一致喔！

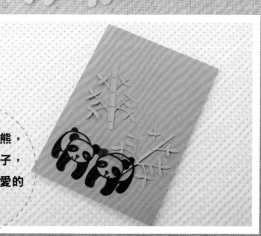

相親相愛的貓熊，
搭配翠綠的竹子，
就是簡單又可愛的
筆記本！

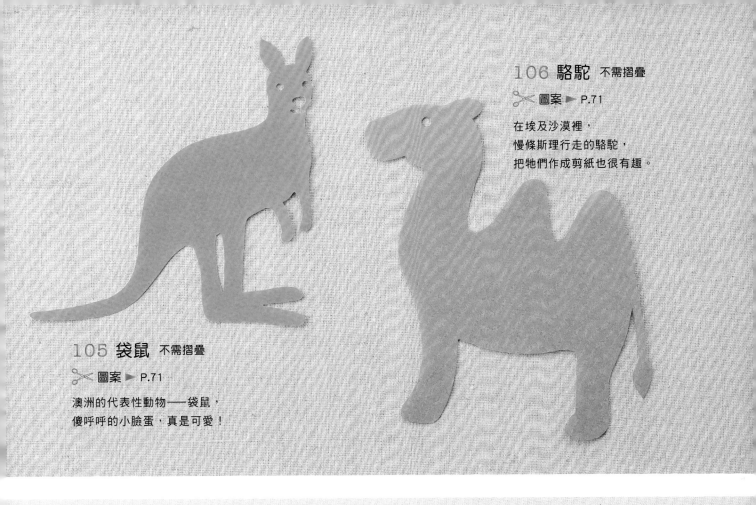

106 駱駝 不需摺疊

✂ 圖案 ▶ P.71

在埃及沙漠裡，
慢條斯理行走的駱駝，
把牠們作成剪紙也很有趣。

105 袋鼠 不需摺疊

✂ 圖案 ▶ P.71

澳洲的代表性動物——袋鼠，
傻呼呼的小臉蛋，真是可愛！

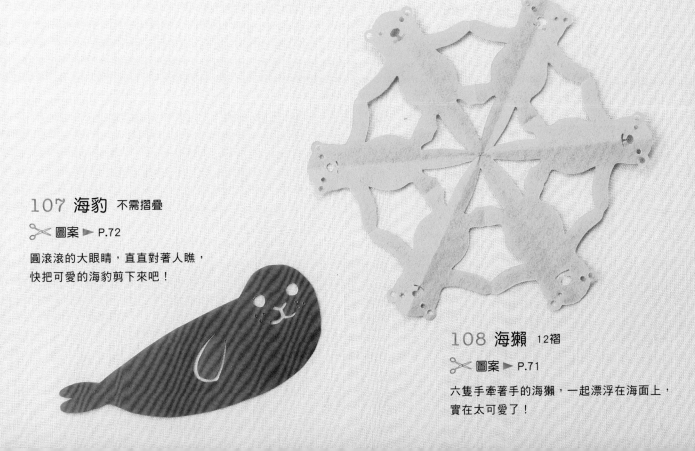

107 海豹 不需摺疊

✂ 圖案 ▶ P.72

圓滾滾的大眼睛，直直對著人瞧，
快把可愛的海豹剪下來吧！

108 海獺 12褶

✂ 圖案 ▶ P.71

六隻手牽著手的海獺，一起漂浮在海面上，
實在太可愛了！

109 大象 不需摺疊

✂ 圖案 ▶ P.72

長長的鼻子，
是大象的魅力所在。
以剪刀裁剪輪廓時，
記得切割出圓滑的線條感喔！

110 河馬 不需摺疊

✂ 圖案 ▶ P.72

圓滾滾的身體，張開著的大嘴巴，
河馬也可以很有魅力。

111 斑馬 不需摺疊

✂ 圖案 ▶ P.72

選用黑色紙張製作。
將斑紋線條挖空，
可以展現剪紙功力的一款作品。

112 草原 蛇腹摺法

✂ 圖案 ▶ P.72

與動物們息息相關的大草原，
請隨著動物的大小調整尺寸吧！

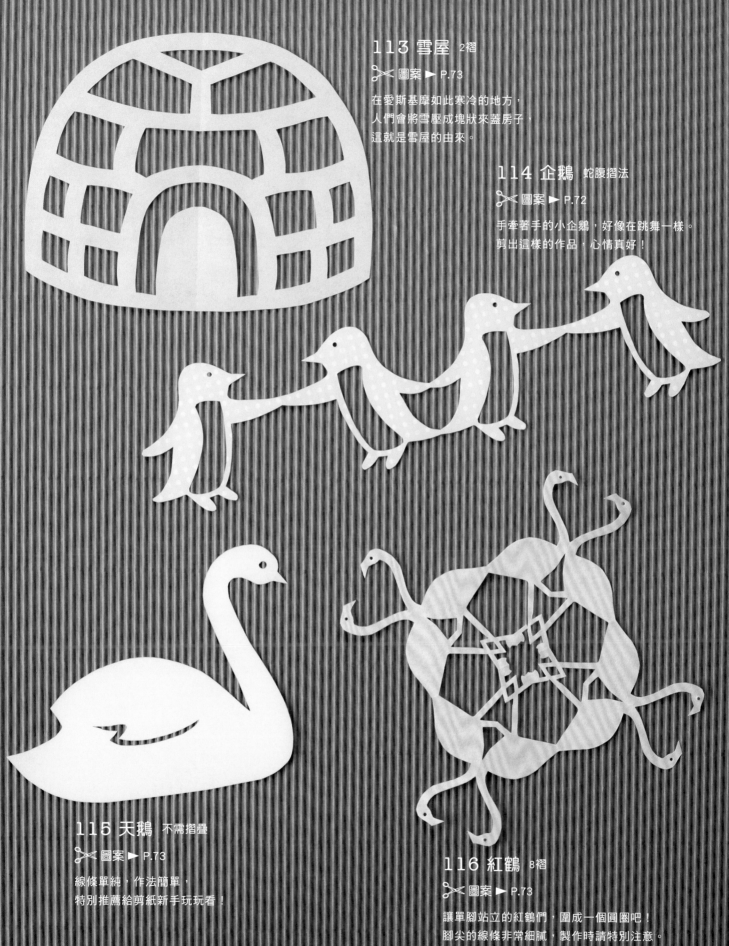

113 雪屋 2褶
✂ 圖案 ▶ P.73

在愛斯基摩如此寒冷的地方，
人們會將雪壓成塊狀來蓋房子，
這就是雪屋的由來。

114 企鵝 蛇腹摺法
✂ 圖案 ▶ P.72

手牽著手的小企鵝，好像在跳舞一樣。
剪出這樣的作品，心情真好！

115 天鵝 不需摺疊
✂ 圖案 ▶ P.73

線條單純，作法簡單，
特別推薦給剪紙新手玩玩看！

116 紅鶴 8褶
✂ 圖案 ▶ P.73

讓單腳站立的紅鶴們，圍成一個圓圈吧！
腳尖的線條非常細膩，製作時請特別注意。

118 愛心 8褶

✂ 圖案 ▶ P.73

將愛心圖案串連成圓圈，
再讓大大小小的愛心填滿它吧！

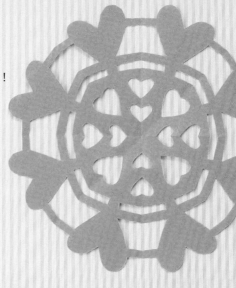

117 禮物

2褶

✂ 圖案 ▶ P.73

用來傳達滿滿心意的禮物，
以粉紅色圓點的紙張製作，
可愛度瞬間加倍！

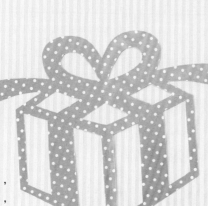

✂119 愛心 蛇腹摺法

圖案 ▼ P.74

將愛心與緞帶串連起來，運用蛇腹摺法製作，可以依喜好隨意增減長度。

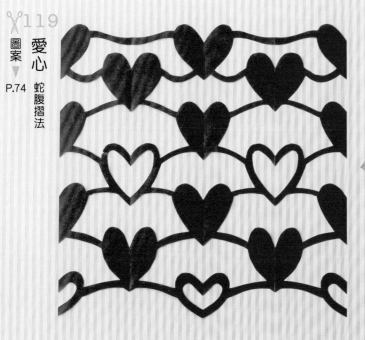

120 巧克力

2褶

✂ 圖案 ▶ P.74

只要改變鏤空部分的寬度，
就能作出更具立體感的
巧克力囉！

快樂の節慶

在禮物盒的蓋子上
貼滿了愛心圖案，
也將滿滿的心意
注入其中……

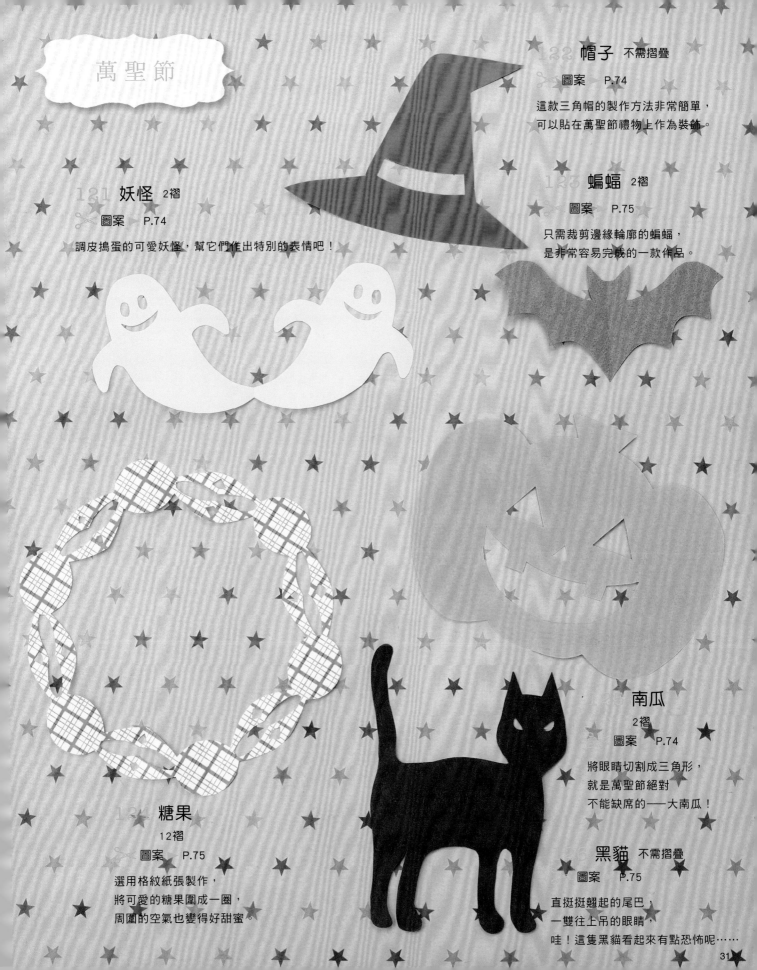

萬聖節

帽子 不需摺疊
圖案　P.74

這款三角帽的製作方法非常簡單,
可以貼在萬聖節禮物上作為裝飾。

121 妖怪 2褶
✂ 圖案　P.74

調皮搗蛋的可愛妖怪,幫它們作出特別的表情吧!

蝙蝠 2褶
圖案　P.75

只需裁剪邊緣輪廓的蝙蝠,
是非常容易完成的一款作品。

南瓜
2褶
圖案　P.74

將眼睛切割成三角形,
就是萬聖節絕對
不能缺席的——大南瓜!

糖果
12褶
圖案　P.75

選用格紋紙張製作,
將可愛的糖果圍成一圈,
周圍的空氣也變得好甜蜜。

黑貓 不需摺疊
圖案　P.75

直挺挺翹起的尾巴,
一雙往上吊的眼睛,
哇!這隻黑貓看起來有點恐怖呢⋯⋯

127 聖誕花圈 2褶
✂ 圖案 ▶ P.75

聖誕花圈上頭裝飾了一個大蝴蝶結，
特別選用帶有花紋的紙張來製作，
更能增添快樂的聖誕氣息。

129 蠟燭 2褶
✂ 圖案 ▶ P.75

散發出柔和光線的蠟燭，
悄悄地隱身在鈴鐺中……

130 雪人
2褶
✂ 圖案 ▶ P.76

笑瞇瞇的雪人，
只要稍微改變尺寸及顏色，
就能作出原創性十足的專屬聖誕卡。

聖誕節

今年的聖誕卡，
就貼上條紋圖案的
聖誕花圈 &
聖誕老公公吧！

131 星星 蛇腹摺法

✂️ 圖案 ▶ P.76

將星星串連成帶狀，
運用蛇腹摺法，
就能自由增減作品的長度囉！

131-a

132 雪花 12摺

✂️ 圖案 ▶ P.76

以雜貨照片為紙材製作的雪花，
這樣的設計是不是很特別呢？

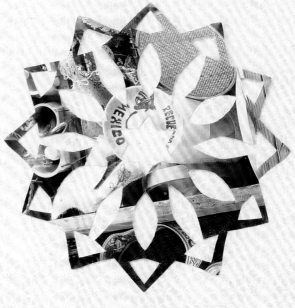

133 聖誕老公公

2摺

✂️ 圖案 ▶ P.76

頭戴三角帽，
留著白色鬍鬚，
他就是聖誕節的主角──
聖誕老公公！

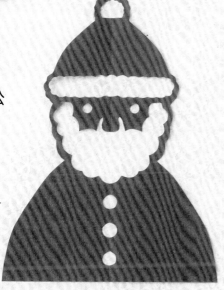

✂️ 134 聖誕樹

圖案 ▶ P.76

2摺

只需對摺、裁剪就能完成，
把星星隨意黏貼在喜愛的地方吧！

131-b

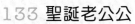

世界旅行

135 飛機 2褶

✂ 圖案 ▶ P.77

只需剪出外圍輪廓就能完成的飛機圖案。
旅行的時候，可以快速的裁剪，
貼在明信片上寄給朋友喔！

136 船 不需摺疊

✂ 圖案 ▶ P.77

好想搭乘優雅的船去旅行……
將船底剪成波浪形狀，
感覺就像是浮在海面上呢！

137 汽車 2褶

✂ 圖案 ▶ P.77

汽車正面圖案，
引擎蓋的鏤空線條非常細微，
請細心地切割吧！

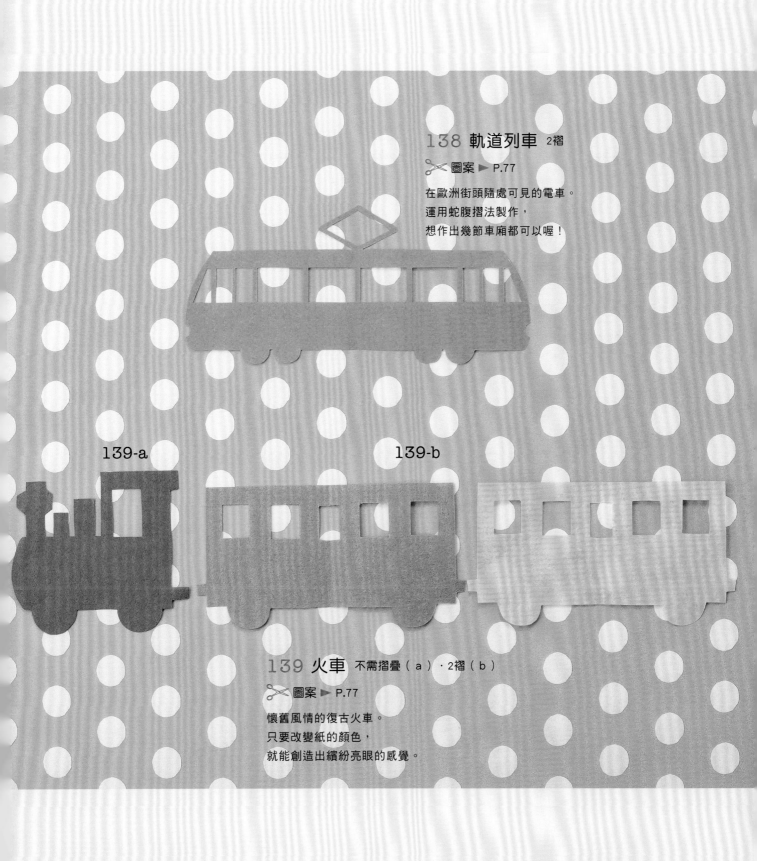

138 軌道列車 2褶

✂ 圖案 ▶ P.77

在歐洲街頭隨處可見的電車。
運用蛇腹摺法製作,
想作出幾節車廂都可以喔!

139-a

139-b

139 火車 不需摺疊(a)・2褶(b)

✂ 圖案 ▶ P.77

懷舊風情的復古火車。
只要改變紙的顏色,
就能創造出繽紛亮眼的感覺。

140 行李箱 2褶

✂ 圖案 ▶ P.78

附有綁帶的行李箱，
將珍貴的旅行回憶也裝入其中吧！

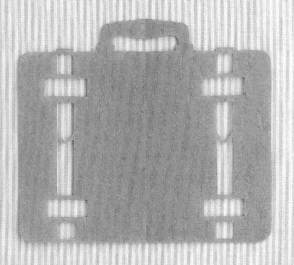

141 時鐘 2褶

✂ 圖案 ▶ P.78

帶點古典風味的時鐘，
指針部分也能作出變化，
改成你喜歡的時間喔！

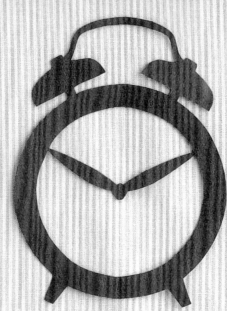

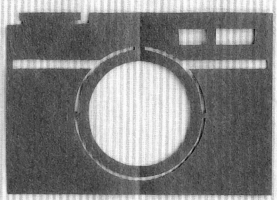

143 相機 2褶

✂ 圖案 ▶ P.78

製作這款相機時，要先將紙張對摺、切割鏡頭部分。
展開後，再進行快門及閃光燈的裁切喔！

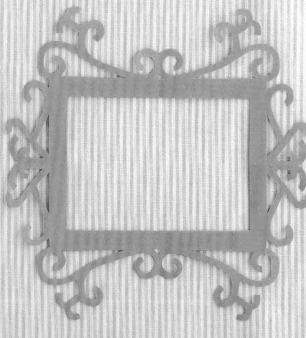

142 相框 4褶

✂ 圖案 ▶ P.78

將旅行回憶裝飾在手工相框中吧！
邊緣的裝飾相當細緻，
裁切時請特別注意。

運用相框搭配
P.34 No.135的飛機，
框住每一張
充滿回憶的相片吧！

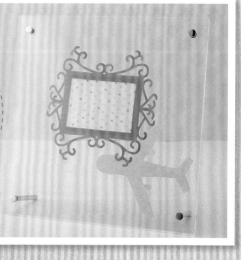

144 信 2褶

✂ 圖案 ▶ P.79

這款傳統造型的信封裡，
書寫著哪些充滿回憶的字句呢……

145 丹麥郵局標誌
2褶（a）・不需摺疊（b）

✂ 圖案 ▶ P.79

皇冠＆喇叭，丹麥郵局的標誌。
皇冠只需對摺紙張切割，而喇叭不需摺疊就能製作囉！

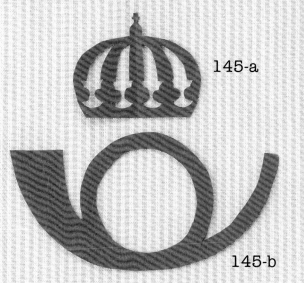

145-a

145-b

146 鋼筆 2褶

✂ 圖案 ▶ P.79

將紙張對摺後製作的鋼筆，
可以和No.144的信封配成一組喔！

147 郵筒 2褶

✂ 圖案 ▶ P.78

大紅色的圓柱郵筒，
散發著簡約的英式復古風味。

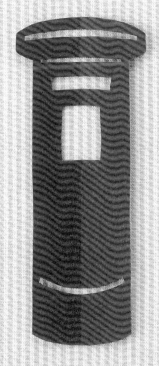

世界和平

148 愛心 8褶

✂ 圖案 ▶ P.80

串連著滿滿的愛，
環繞愛心圖案的圓圈，
溫暖而美麗。

149 幸運草 6褶

✂ 圖案 ▶ P.79

將四瓣幸運草接成圓圈，
幸福似乎就快要來敲門了！

150 地球儀 不需摺疊

✂ 圖案 ▶ P.80

在這圓圓的地球上，
我們都是國際村的一員。
由於陸地部分較多曲線，
切割時必須特別小心喔！

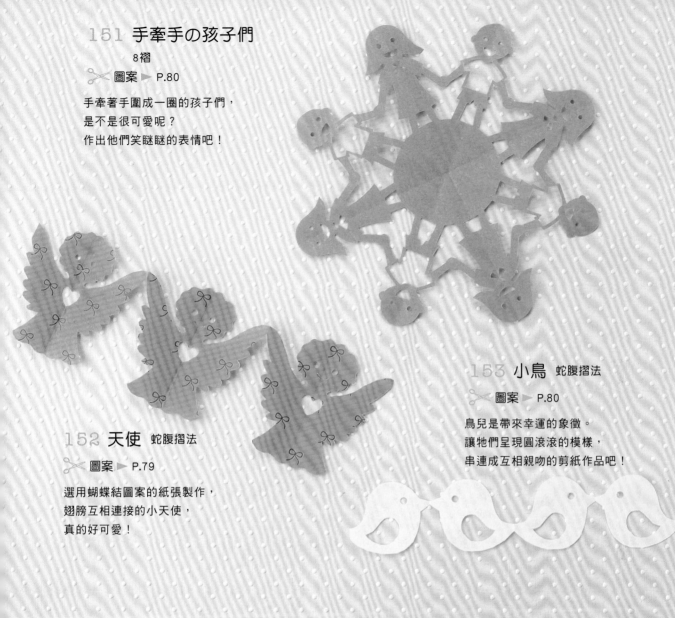

151 手牽手の孩子們
8褶

✂ 圖案 ▶ P.80

手牽著手圍成一圈的孩子們，
是不是很可愛呢？
作出他們笑瞇瞇的表情吧！

152 天使 蛇腹摺法

✂ 圖案 ▶ P.79

選用蝴蝶結圖案的紙張製作，
翅膀互相連接的小天使，
真的好可愛！

153 小鳥 蛇腹摺法

✂ 圖案 ▶ P.80

鳥兒是帶來幸運的象徵。
讓牠們呈現圓滾滾的模樣，
串連成互相親吻的剪紙作品吧！

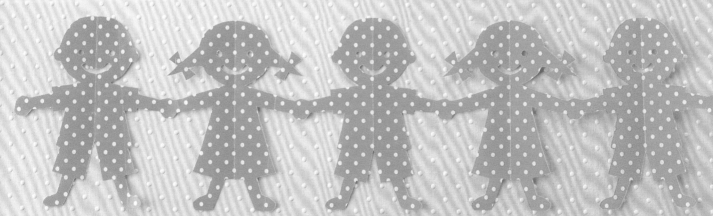

154 手牽手の孩子們 蛇腹摺法

✂ 圖案 ▶ P.80

活力充沛的孩子們，哈哈大笑地手牽著手，
選用點點圖案色紙，展現出他們的元氣！

開始剪紙囉！

介紹作品製作時使用的工具及紙張。　※使用雕刻刀及剪刀時，請特別注意安全喔！

工具

自動鉛筆（鉛筆）

在描圖紙上描繪圖案時使用，筆芯選用ＨＢ式即可。

原子筆

將描繪在描圖紙上的圖案轉印到紙張時，使用原子筆來進行，任何顏色均可。

直尺

描繪直線時使用。

描圖紙

一種半透明的紙，轉描圖案時使用。

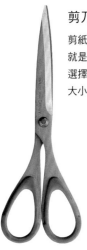

剪刀

剪紙最不可或缺的工具，就是剪刀了！
選擇一把符合自己手感且大小適中的剪刀製作吧！

雕刻刀

某些剪刀無法裁切的部分，就以雕刻刀進行切割，建議選用刀片末端尖銳的款式，使用起來較為順手。

切割墊

要使用雕刻刀進行切割時，必須準備一塊置於作品下方的切割墊，既可讓切割作業順暢，也能避免桌子被劃傷。

透明膠帶

圖案描繪好後，黏貼膠帶，可避免紙張已摺疊的部分走位。

材料

摺紙

顏色豐富的一般色紙，背面是白色的，有15cm²及7.5cm²兩種尺寸。
由於紙質輕薄，用來製作摺疊步驟較多的作品，也能漂亮的完成！

和風摺紙

質感樸實、充滿魅力的和風折紙，雙面相同顏色。

有花樣的摺紙

有漸層色彩、圓點、格子等各式各樣的圖案，讓剪紙設計更有樂趣！

包裝紙

尺寸及花樣多元，可用來裁剪成適合大小的作品。

摺 法

介紹本書中使用の摺法。

谷折

2褶

1 紙張正面朝上放置,再對摺,使其成為直式的長方形。

2 完成2褶。

山折

蛇腹摺法

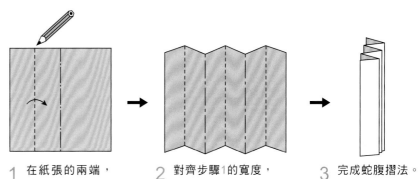

1 在紙張的兩端,分別標註摺疊寬度的記號。

2 對齊步驟1的寬度,分別進行山折及谷折。

3 完成蛇腹摺法。

4褶

 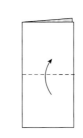

1 將紙張正面朝上放置,將紙張對摺,使其成為直式的長方形。

2 2褶完成後,再次對摺。

3 4褶完成。

6褶

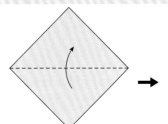
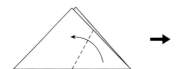

1 紙張正面朝上放置，將紙張對摺，使其成為三角形。

2 使用紙型（P.43），對齊60°線，將右側的三角形往內側摺。

3 對齊步驟2摺好的三角形線條，再將左側的三角形往內側摺。

4 6褶完成。

8褶

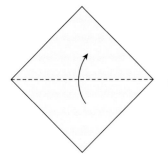
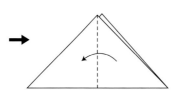
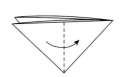

1 紙張正面朝上放置，將紙張對摺，使其成為三角形。

2 再對摺一次。

2 再一次對摺。

4 完成8褶。

12褶

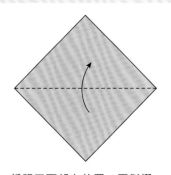
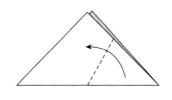
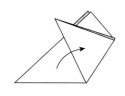

1 紙張正面朝上放置，再對摺，使其成為三角形。

2 與6褶的作法相同，先使用紙型（P.43），對齊60°線，將右側的三角形往內側摺。

3 對齊步驟2摺疊好的三角形線條，再將左側的三角形往內側摺。

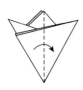

4 將紙張再次對摺。

5 12褶完成。

6褶 & 12褶
摺疊紙型

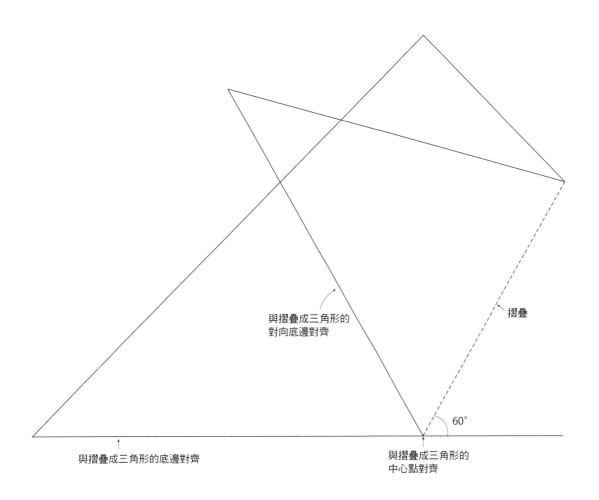

與摺疊成三角形的
對向底邊對齊

摺疊

60°

與摺疊成三角形的底邊對齊

與摺疊成三角形的
中心點對齊

P.38　No.148 作出愛心圖案剪紙吧！

■摺紙：15cm×15cm…1張
■摺法：8褶

1 · 描圖

 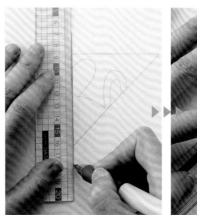 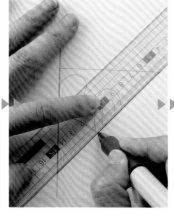

1 將描圖紙疊在圖案上方。

2 以直尺對齊，利用原子筆描繪摺線（紅線處），線段可如圖延伸。

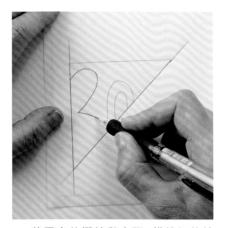

3 將圖案的摺線與步驟2描繪好的線（紅線）確實對齊，再以手壓住描圖紙，以自動鉛筆描繪圖案。只要有一點描得不準，剪裁、展開後的作品可能就不漂亮了，所以必須特別注意喔！

4 描圖完成。

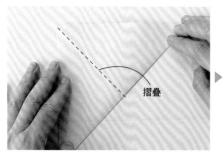

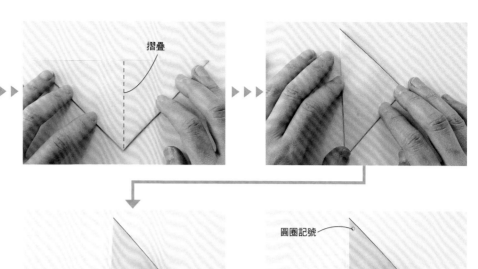

5 　將紙張正面朝上放置，再對摺，再次對摺成8褶，並於上方標註一個圓圈記號。

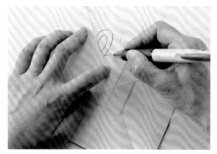

圓圈記號

6 　展開，疊在步驟3以描圖紙及自動鉛筆描繪好的圖案下方，確實將紙張的摺線與紅線對齊。

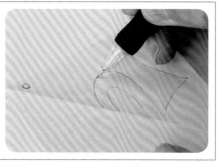

7 　手確實壓緊紙張，以原子筆描繪圖案。

8 　步驟3描繪好的圖案就轉印到摺紙上了！

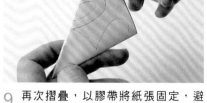

9 　再次摺疊，以膠帶將紙張固定，避免走位，膠帶請貼在空白處，注意避免覆蓋到圖案本身。

One-point

若轉印的線條較淡，可再以自動鉛筆補強。

接續P.46 ▶ ▶ ▶

2 · 裁剪

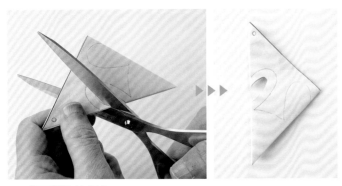

1 剪下摺線的部分。

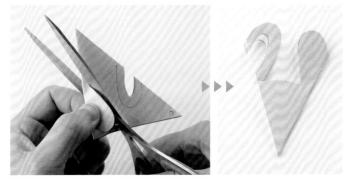

2 沿著轉印的線條剪裁即完成。

3 · 展開

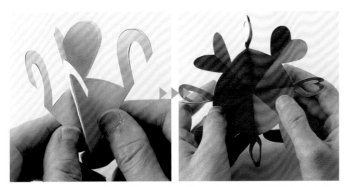

1 經過摺疊、剪裁的紙張,容易沾黏在一起,因此展開時必須更加小心,以免紙張被撕破囉!

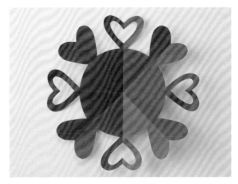

2 完成。

| 圖案 |

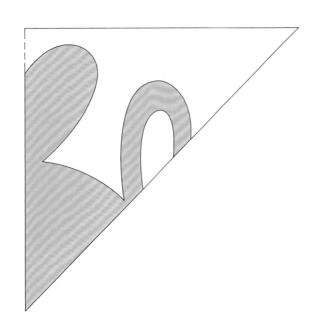

作 法

如何開小洞

● 利用雕刻刀開洞

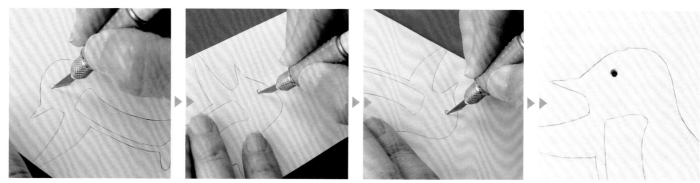

利用雕刻刀按住裁切線，以尖端為軸心，一面旋轉紙張，將小圓紙片切割下來。

● 利用打洞器開洞

打洞器

穿洞工具，尺寸從
0.6mm至30mm均
有，種類豐富。

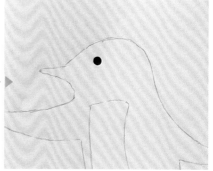

將已描繪好圖案的摺紙置於切割墊上，再將打洞器呈直角放置在紙張上，往下按
壓，即完成打洞。

使用剪刀

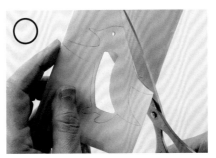

○

將剪刀握緊，以靠近底部的刀刃進行剪裁，作品才會漂亮。

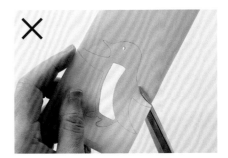

✕

如果利用靠近尖端的刀刃剪裁，將導致手部施力較不順暢，就無法剪出圓滑的線條了。

使用雕刻刀

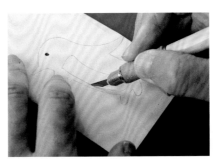

以握住鉛筆的方式拿著雕刻刀，將刀尖以直角對準線條進行切割。

若要切割的是多層疊合的紙張，或不太圓滑的部分，就將刀尖稍微往前站起，就能讓切割更加順利。

剪紙作品の黏貼方式

噴膠

屬於噴霧狀的接著劑，針對細微的線條等部位進行均勻地噴灑。

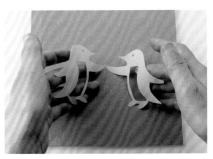

1 將剪紙作品背面朝上，放置在不要的紙張上，以噴膠均勻地噴灑。

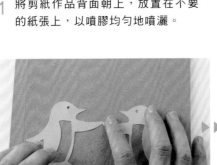

2 放置在黏貼位置上。

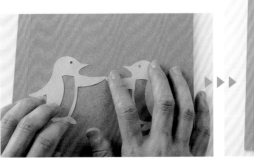

3 以手指從中央往外側方向輕輕地撫順不平整處，讓作品確實貼合。

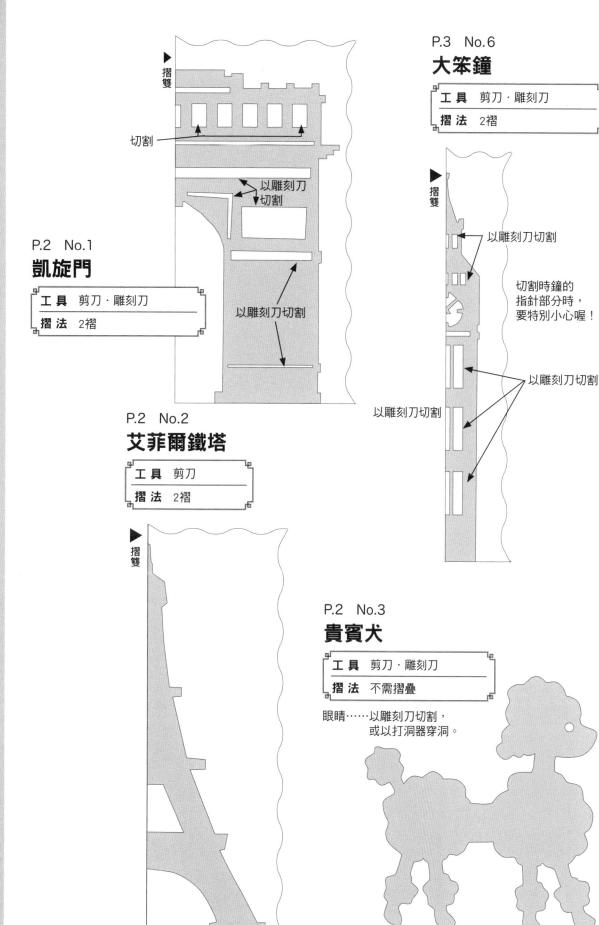

※關於各式摺紙方法，請參考 P.41 至 P.43。

※圖案中的 ▨ 範圍為作品部分，其他的白色部分請全部剪掉。

※沒有特別標註的部分，均以剪刀進行裁剪。

※除了本書提供的原有尺寸，您也可以依用途將其放大、縮小，描繪在喜歡的紙張上。

※圖案外圍的波浪線條，表示線條以外被省略的紙張部分。

P.2　No.1
凱旋門

工具	剪刀‧雕刻刀
摺法	2褶

切割

以雕刻刀切割

以雕刻刀切割

摺雙

P.2　No.2
艾菲爾鐵塔

工具	剪刀
摺法	2褶

摺雙

P.3　No.6
大笨鐘

工具	剪刀‧雕刻刀
摺法	2褶

摺雙

以雕刻刀切割

切割時鐘的指針部分時，要特別小心喔！

以雕刻刀切割

以雕刻刀切割

P.2　No.3
貴賓犬

工具	剪刀‧雕刻刀
摺法	不需摺疊

眼睛……以雕刻刀切割，或以打洞器穿洞。

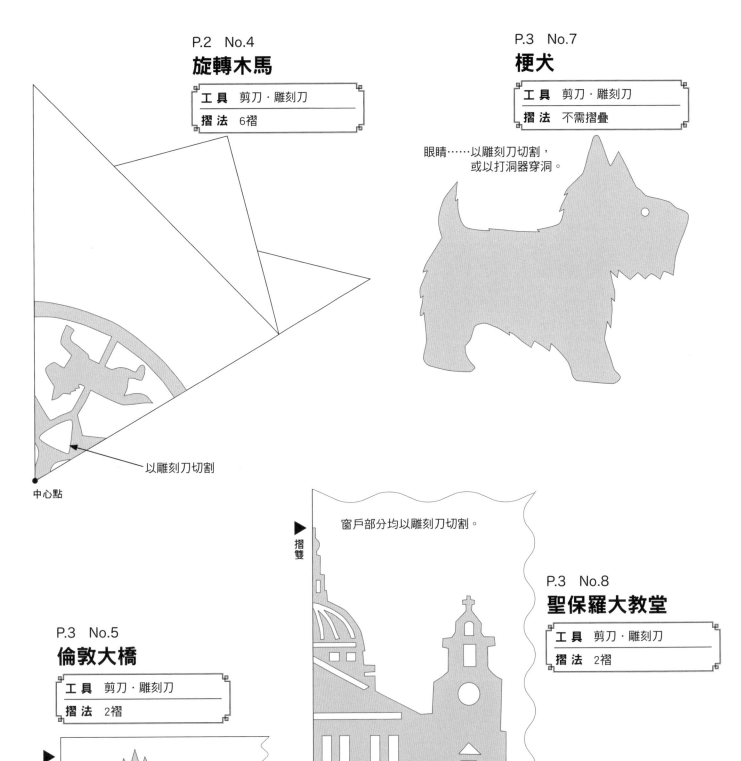

P.2　No.4
旋轉木馬

工具	剪刀・雕刻刀
摺法	6摺

以雕刻刀切割

中心點

P.3　No.7
梗犬

工具	剪刀・雕刻刀
摺法	不需摺疊

眼睛……以雕刻刀切割，
或以打洞器穿洞。

P.3　No.5
倫敦大橋

工具	剪刀・雕刻刀
摺法	2摺

摺雙

窗戶・右側的框線內……均以雕刻刀切割。
由於這些部分都十分細微，要多一點耐心喔！

窗戶部分均以雕刻刀切割。

摺雙

P.3　No.8
聖保羅大教堂

工具	剪刀・雕刻刀
摺法	2摺

P.3　No.9

倫敦巴士

工 具	剪刀・雕刻刀
摺 法	2摺

摺雙 ▶

將紙張展開，
只需於一側進
行切割。

窗戶・輪胎…以雕刻刀切割

P.4　No.11

北歐小屋

工 具	剪刀・雕刻刀
摺 法	2摺

摺雙 ▶

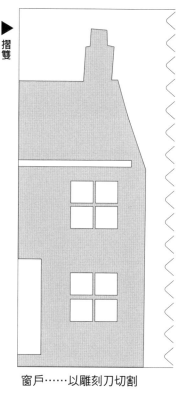

窗戶……以雕刻刀切割

P.4　No.10

德國木造房屋

工 具	剪刀・雕刻刀
摺 法	2摺

摺雙 ▶

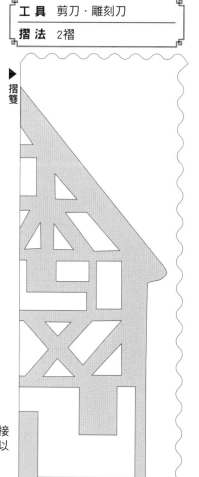

不與左邊摺雙相接
的牆壁部分，均以
雕刻刀切割。

▶ 摺雙

P.4　No.12

教堂

工 具	剪刀・雕刻刀
摺 法	2摺

以雕刻刀切割 ←

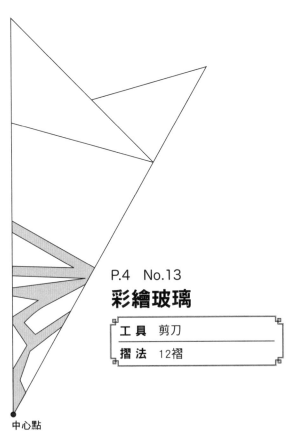

P.4　No.13

彩繪玻璃

工 具	剪刀
摺 法	12摺

中心點

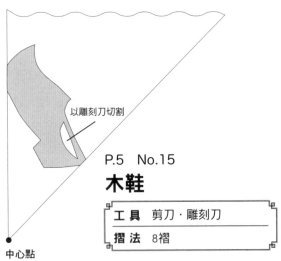

以雕刻刀切割

P.5　No.15

木鞋

工 具	剪刀・雕刻刀
摺 法	8摺

中心點

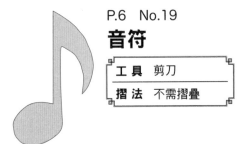

P.6　No.19

音符

工 具	剪刀
摺 法	不需摺疊

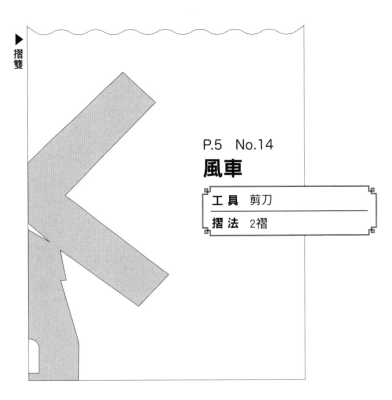

▶ 摺雙

P.5　No.14

風車

工 具	剪刀
摺 法	2摺

P.5　No.16

荷蘭建築物

工 具	剪刀
摺 法	2摺

▶ 摺雙

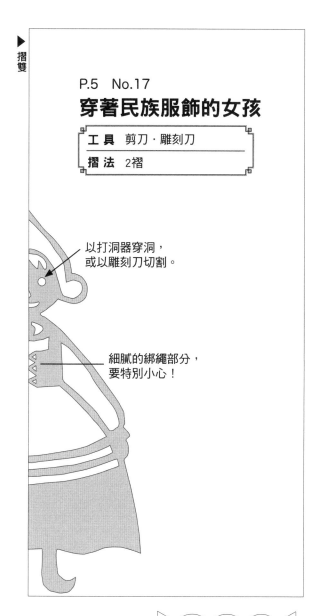

P.5 No.17
穿著民族服飾的女孩

工 具	剪刀・雕刻刀
摺 法	2褶

以打洞器穿洞，
或以雕刻刀切割。

細膩的綁繩部分，
要特別小心！

摺雙

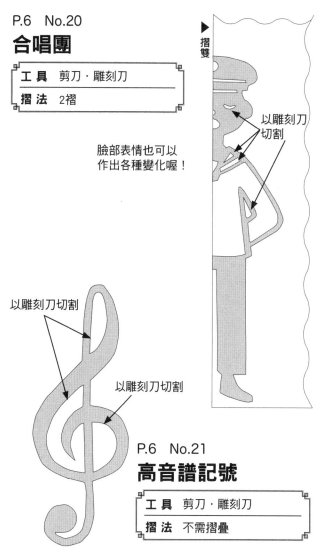

P.6 No.20
合唱團

工 具	剪刀・雕刻刀
摺 法	2褶

臉部表情也可以
作出各種變化喔！

摺雙

以雕刻刀
切割

以雕刻刀切割

以雕刻刀切割

P.6 No.21
高音譜記號

工 具	剪刀・雕刻刀
摺 法	不需摺疊

P.5 No.18
鬱金香

工 具	剪刀
摺 法	蛇腹摺法

摺雙

P.6 No.22
鍵盤

工 具	剪刀・雕刻刀
摺 法	2褶

以長形摺紙
進行蛇腹摺法，
就能作出長長的
鍵盤喔！

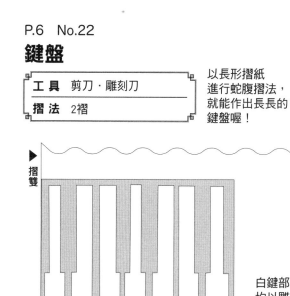

摺雙

白鍵部分
均以雕刻刀
切割

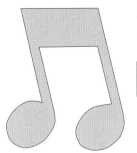

P.6　No.23
音符

工 具	剪刀
摺 法	不需摺疊

P.7　No.27
波希米亞玻璃

工 具	剪刀
摺 法	12褶

P.6　No.24
小提琴

工 具	剪刀・雕刻刀
摺 法	2褶

▶摺雙

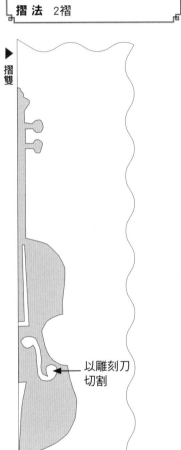

以雕刻刀
切割

▶摺雙

P.7　No.25
小木偶

工 具	剪刀・雕刻刀
摺 法	2褶

以雕刻刀切割

眼睛⋯以雕刻刀切割，或以打洞器穿洞。

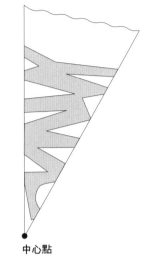

中心點

P.7　No.28
街燈

工 具	剪刀
摺 法	12褶

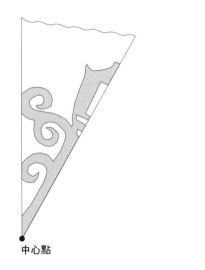

中心點

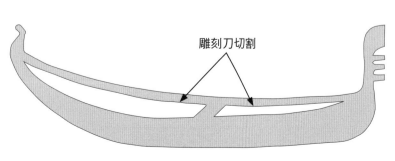

雕刻刀切割

P.8　No.31
貢多拉船

工 具	剪刀・雕刻刀
摺 法	不需摺疊

P.7 No.26
手風琴

工 具	剪刀・雕刻刀
摺 法	不需摺疊

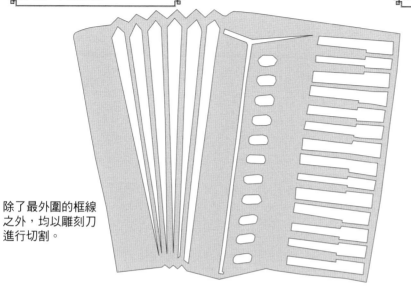

除了最外圍的框線
之外，均以雕刻刀
進行切割。

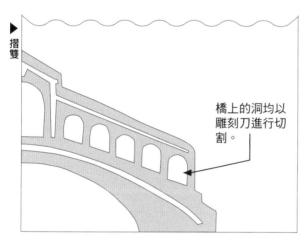

橋上的洞均以
雕刻刀進行切
割。

P.8 No.30
威尼斯・里亞托橋

工 具	剪刀・雕刻刀
摺 法	2摺

P.8 No.29
比薩斜塔

工 具	剪刀
摺 法	2摺

▶摺雙

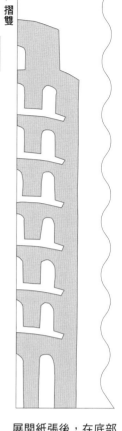

展開紙張後，在底部
斜斜切割一刀。

P.9 No.32
巴特農神殿

工 具	剪刀・雕刻刀
摺 法	2摺

▶摺雙

以雕刻刀
切割

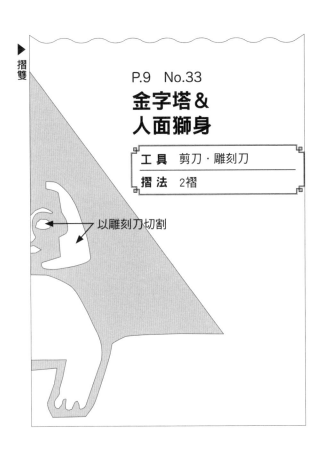

P.9 No.33
金字塔&
人面獅身

工 具	剪刀・雕刻刀
摺 法	2摺

以雕刻刀切割

摺雙

P.9 No.34
俄羅斯・聖巴索大教堂

工 具	剪刀・雕刻刀
摺 法	2摺

摺雙

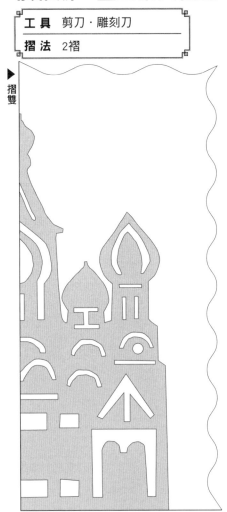

不與左邊摺雙相接的窗戶部分以及
內部輪廓，均以雕刻刀切割。

P.10 No.35
燈籠

工 具	剪刀・雕刻刀
摺 法	2摺

摺雙

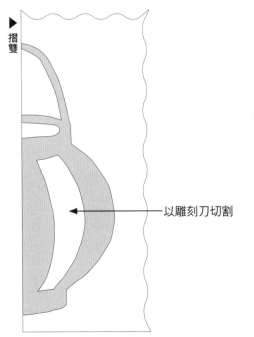

以雕刻刀切割

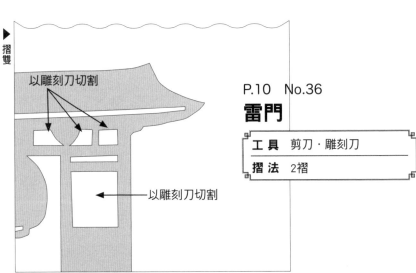

摺雙

以雕刻刀切割

以雕刻刀切割

P.10 No.36
雷門

工 具	剪刀・雕刻刀
摺 法	2摺

P.10　No.37
燈籠石座

工 具	剪刀
摺 法	2褶

摺雙 ▶

P.10　No.38
地藏菩薩

工 具	剪刀・雕刻刀
摺 法	2褶

以雕刻刀切割

摺雙 ▶

P.11　No.41
大佛

工 具	剪刀・雕刻刀
摺 法	不需摺疊

除了外圍輪廓之外，
均以雕刻刀切割。

P.11　No.40
東京晴空塔

工 具	剪刀
摺 法	2褶

摺雙 ▶

以雕刻刀
切割

P.11　No.39
東京鐵塔

工 具	剪刀・雕刻刀
摺 法	2褶

P.11　No.42

蓮花

工 具	剪刀・雕刻刀
摺 法	2摺

▶摺雙

以雕刻刀切割

P.12　No.43

日式城堡

工 具	剪刀・雕刻刀
摺 法	2摺

▶摺雙

以雕刻刀切割

P.12　No.44

五重塔

工 具	剪刀・雕刻刀
摺 法	2摺

▶摺雙

以雕刻刀切割

P.13　No.46

中國風圖案

工 具	剪刀
摺 法	不需摺疊

▶摺雙

窗戶部分均以雕刻刀切割

P.12　No.45

泰姬瑪哈陵

工 具	剪刀・雕刻刀
摺 法	2摺

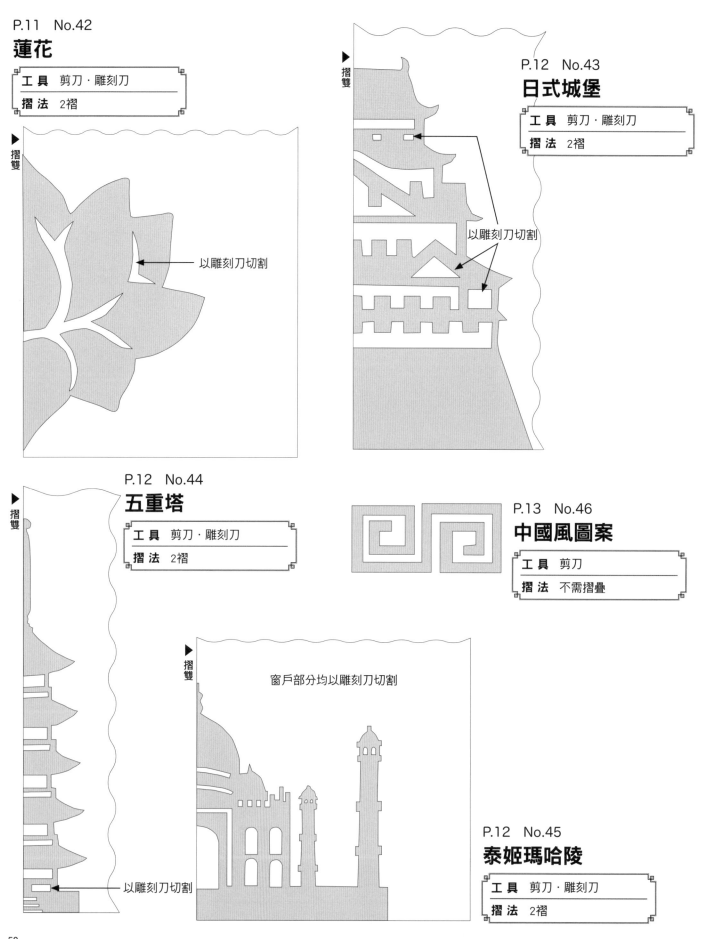

P.13　No.47
雙喜

工　具	剪刀・雕刻刀
摺　法	2摺

▶摺雙

以雕刻刀切割

以雕刻刀切割

P.13　No.48
中國拱門

工　具	剪刀
摺　法	2摺

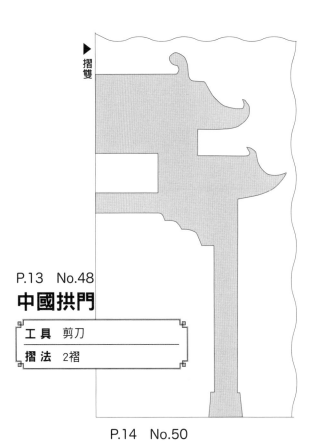

▶摺雙

P.13　No.49
天壇

工　具	剪刀・雕刻刀
摺　法	2摺

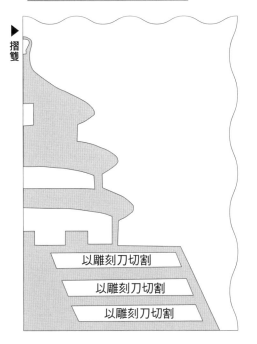

▶摺雙

以雕刻刀切割

以雕刻刀切割

以雕刻刀切割

P.14　No.50
扶桑花

工　具	剪刀
摺　法	2摺

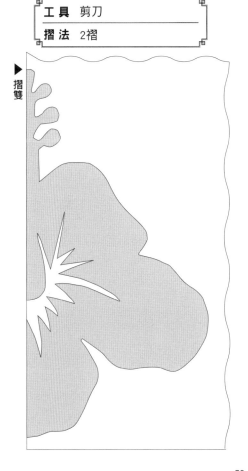

▶摺雙

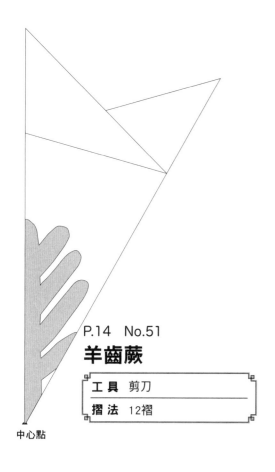

中心點

P.14　No.51
羊齒蕨

工 具	剪刀
摺 法	12摺

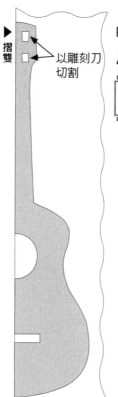

▶摺雙

以雕刻刀切割

P.14　No.53
烏克麗麗

工 具	剪刀・雕刻刀
摺 法	2摺

P.15　No.56
花朵條紋

工 具	剪刀
摺 法	蛇腹摺法

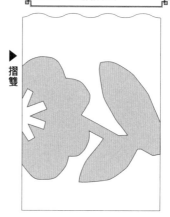

▶摺雙

P.14　No.52
鳳梨

工 具	剪刀
摺 法	8摺

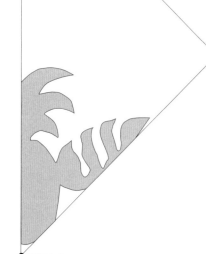

●摺紙中心

P.15　No.54
蝴蝶

工 具	剪刀
摺 法	2摺

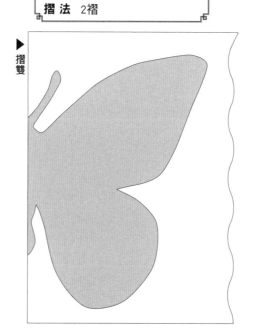

▶摺雙

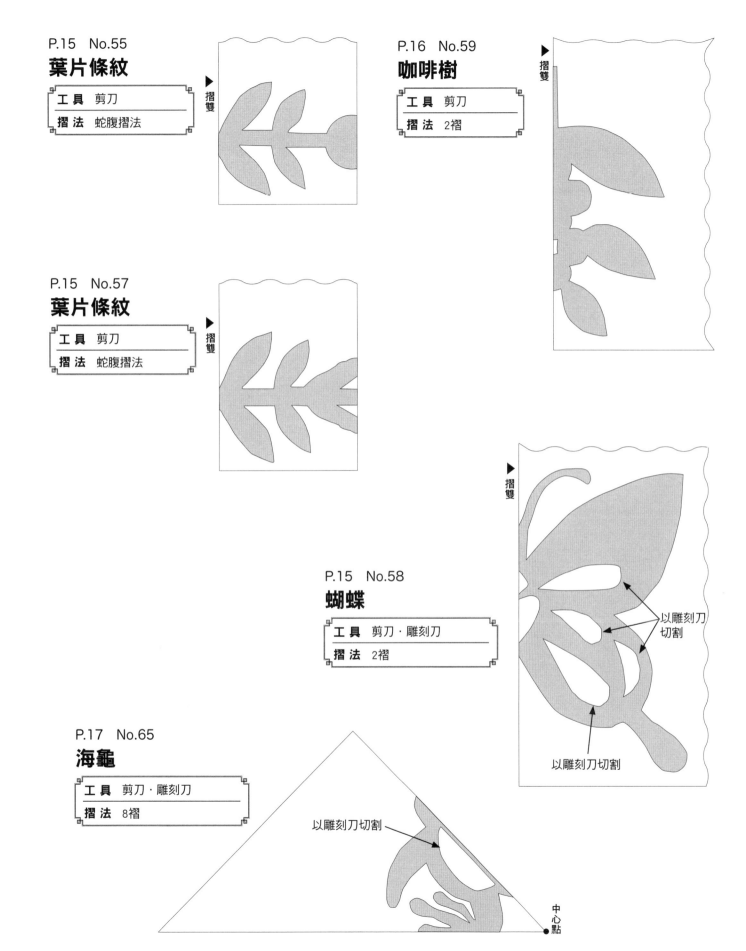

P.15　No.55
葉片條紋

工 具	剪刀
摺 法	蛇腹摺法

▶摺雙

P.15　No.57
葉片條紋

工 具	剪刀
摺 法	蛇腹摺法

▶摺雙

P.16　No.59
咖啡樹

工 具	剪刀
摺 法	2褶

▶摺雙

P.15　No.58
蝴蝶

工 具	剪刀・雕刻刀
摺 法	2褶

▶摺雙

以雕刻刀切割

以雕刻刀切割

P.17　No.65
海龜

工 具	剪刀・雕刻刀
摺 法	8褶

以雕刻刀切割

中心點

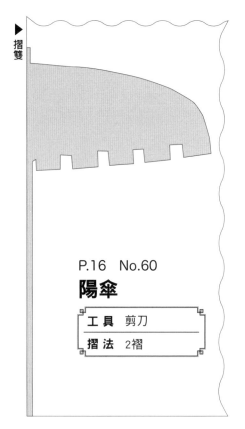

P.16 No.60

陽傘

工 具	剪刀
摺 法	2褶

P.16 No.61

椰子樹

工 具	剪刀・雕刻刀
摺 法	2褶

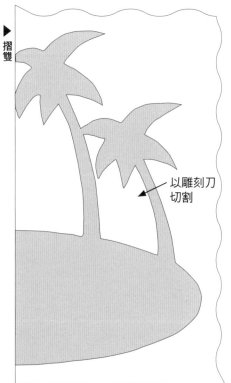

以雕刻刀
切割

P.16 No.62

椰子樹

工 具	剪刀
摺 法	2褶

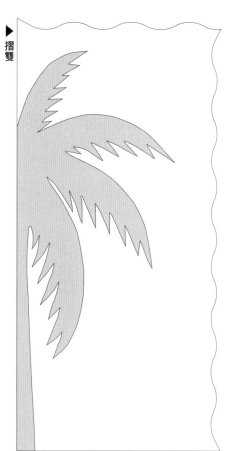

P.17 No.63

天使魚

工 具	剪刀・雕刻刀
摺 法	不需摺疊

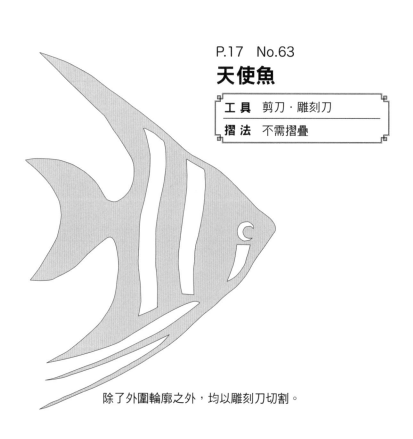

除了外圍輪廓之外，均以雕刻刀切割。

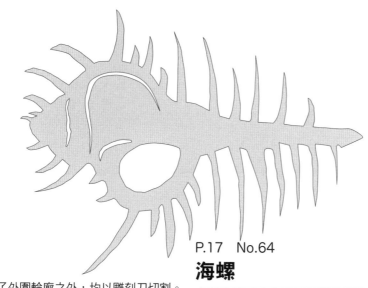

除了外圍輪廓之外，均以雕刻刀切割。

P.17　No.64

海螺

工具	剪刀・雕刻刀
摺法	不需摺疊

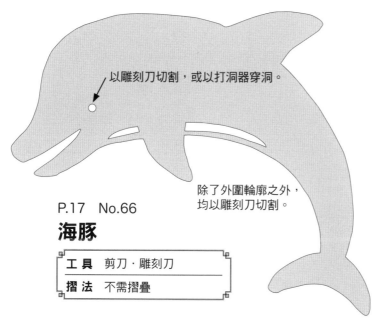

以雕刻刀切割，或以打洞器穿洞。

P.17　No.66

海豚

工具	剪刀・雕刻刀
摺法	不需摺疊

除了外圍輪廓之外，均以雕刻刀切割。

P.18　No.67

棒球＆球棒

工具	剪刀・雕刻刀
摺法	蛇腹摺法

摺雙

以雕刻刀切割

P.18　No.68

自由女神像

工具	剪刀・雕刻刀
摺法	不需摺疊

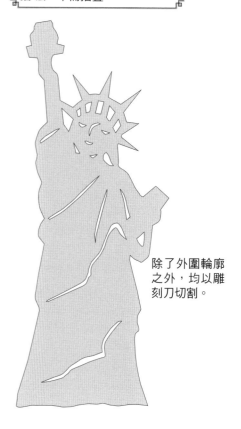

除了外圍輪廓之外，均以雕刻刀切割。

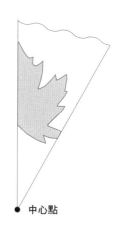

中心點

P.19　No.71

楓葉

工具	剪刀
摺法	12摺

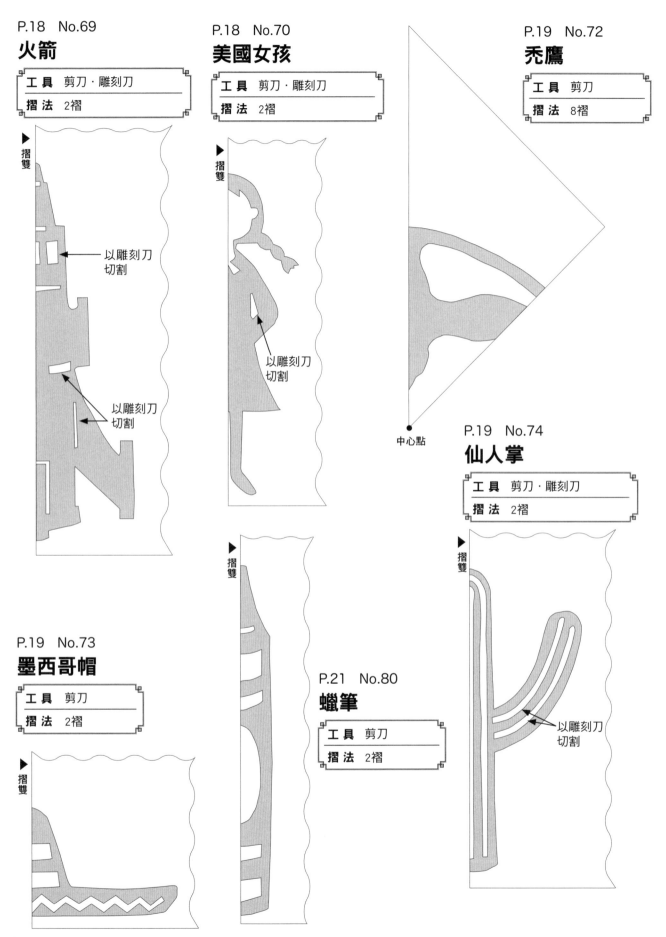

P.18 No.69

火箭

工 具	剪刀 · 雕刻刀
摺 法	2摺

► 摺雙

以雕刻刀
切割

以雕刻刀
切割

P.18 No.70

美國女孩

工 具	剪刀 · 雕刻刀
摺 法	2摺

► 摺雙

以雕刻刀
切割

P.19 No.72

禿鷹

工 具	剪刀
摺 法	8摺

中心點

P.19 No.74

仙人掌

工 具	剪刀 · 雕刻刀
摺 法	2摺

► 摺雙

以雕刻刀
切割

P.19 No.73

墨西哥帽

工 具	剪刀
摺 法	2摺

► 摺雙

P.21 No.80

蠟筆

工 具	剪刀
摺 法	2摺

► 摺雙

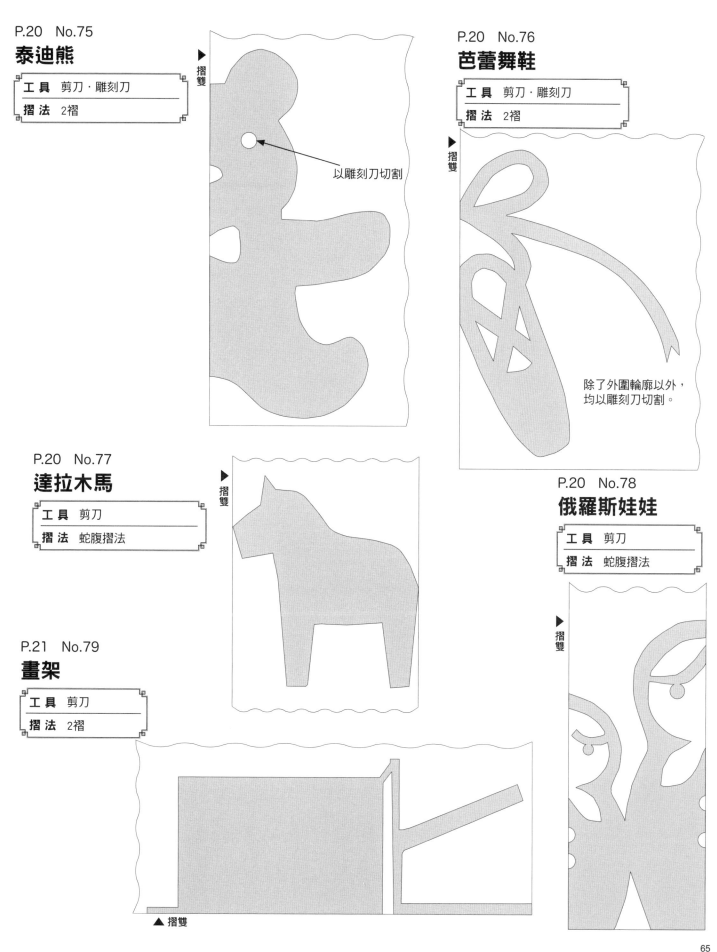

P.20　No.75
泰迪熊

工 具	剪刀・雕刻刀
摺 法	2摺

▶ 摺雙

以雕刻刀切割

P.20　No.76
芭蕾舞鞋

工 具	剪刀・雕刻刀
摺 法	2摺

▶ 摺雙

除了外圍輪廓以外，
均以雕刻刀切割。

P.20　No.77
達拉木馬

工 具	剪刀
摺 法	蛇腹摺法

▶ 摺雙

P.20　No.78
俄羅斯娃娃

工 具	剪刀
摺 法	蛇腹摺法

▶ 摺雙

P.21　No.79
畫架

工 具	剪刀
摺 法	2摺

▲ 摺雙

P.21 No.81

畫具＆畫筆

工 具	剪刀・雕刻刀
摺 法	2摺

▶摺雙

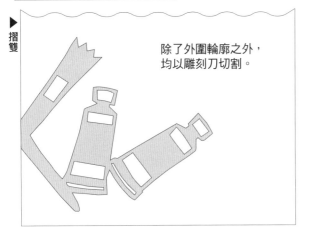

除了外圍輪廓之外，
均以雕刻刀切割。

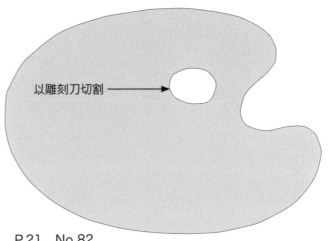

以雕刻刀切割 ⟶

P.21 No.82

調色盤

工 具	剪刀・雕刻刀
摺 法	不需摺疊

P.22 No.84

古董鑰匙

工 具	剪刀
摺 法	2摺

▶摺雙

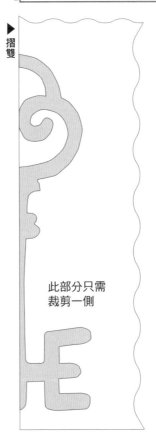

此部分只需
裁剪一側

P.22 No.83

蝴蝶結

工 具	剪刀・雕刻刀
摺 法	2摺

▶摺雙

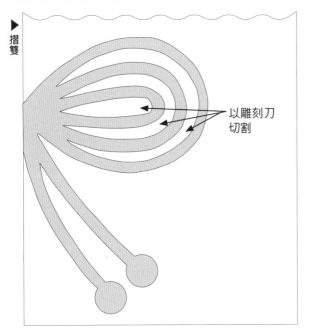

以雕刻刀
切割

P.22 No.85

古董蕾絲

工 具	剪刀・雕刻刀
摺 法	蛇腹摺法

▶摺雙

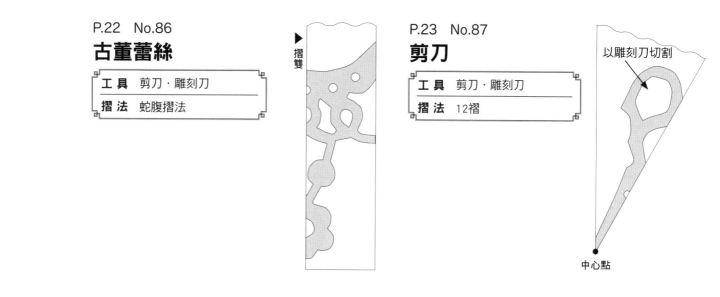

P.22　No.86
古董蕾絲

工 具	剪刀・雕刻刀
摺 法	蛇腹摺法

摺雙

P.23　No.87
剪刀

工 具	剪刀・雕刻刀
摺 法	12摺

以雕刻刀切割

中心點

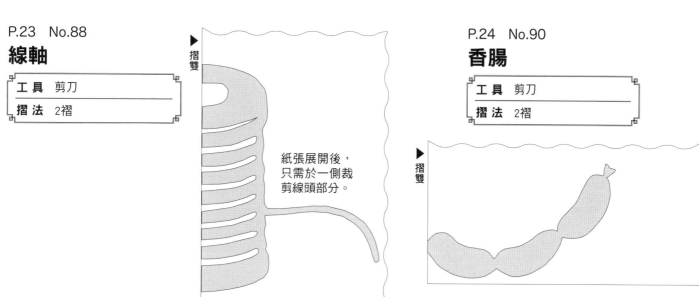

P.23　No.88
線軸

工 具	剪刀
摺 法	2摺

摺雙

紙張展開後，只需於一側裁剪線頭部分。

P.24　No.90
香腸

工 具	剪刀
摺 法	2摺

摺雙

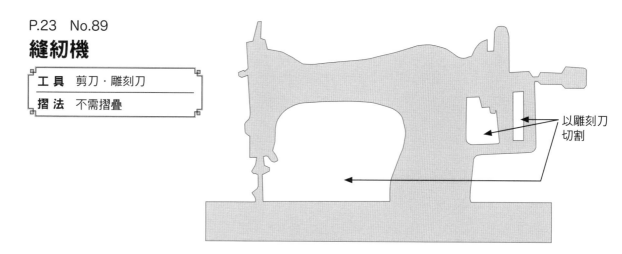

P.23　No.89
縫紉機

工 具	剪刀・雕刻刀
摺 法	不需摺疊

以雕刻刀切割

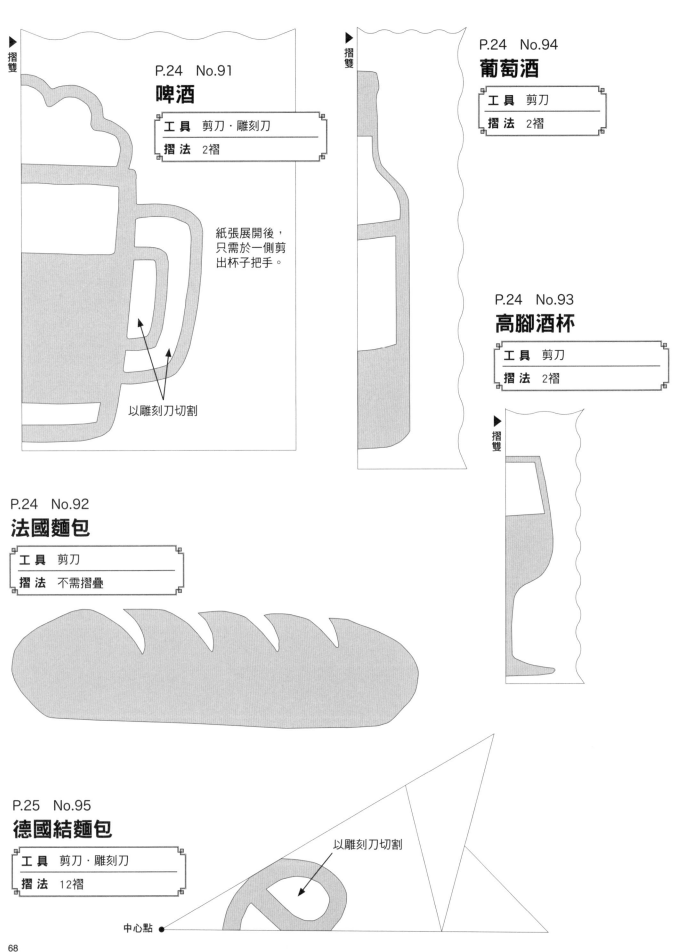

▶ 摺雙

P.24　No.91
啤酒

工 具	剪刀・雕刻刀
摺 法	2褶

紙張展開後，只需於一側剪出杯子把手。

以雕刻刀切割

▶ 摺雙

P.24　No.94
葡萄酒

工 具	剪刀
摺 法	2褶

P.24　No.93
高腳酒杯

工 具	剪刀
摺 法	2褶

▶ 摺雙

P.24　No.92
法國麵包

工 具	剪刀
摺 法	不需摺疊

P.25　No.95
德國結麵包

工 具	剪刀・雕刻刀
摺 法	12褶

以雕刻刀切割

中心點 ●

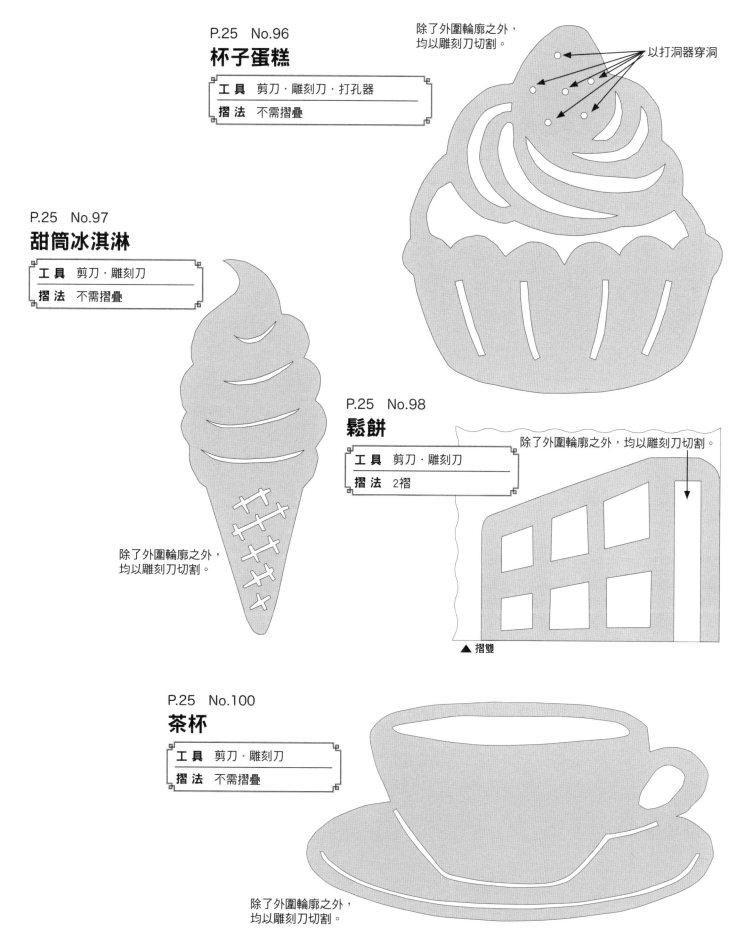

P.25 No.96
杯子蛋糕

工 具	剪刀・雕刻刀・打孔器
摺 法	不需摺疊

除了外圍輪廓之外，
均以雕刻刀切割。

以打洞器穿洞

P.25 No.97
甜筒冰淇淋

工 具	剪刀・雕刻刀
摺 法	不需摺疊

除了外圍輪廓之外，
均以雕刻刀切割。

P.25 No.98
鬆餅

工 具	剪刀・雕刻刀
摺 法	2摺

除了外圍輪廓之外，均以雕刻刀切割。

▲ 摺雙

P.25 No.100
茶杯

工 具	剪刀・雕刻刀
摺 法	不需摺疊

除了外圍輪廓之外，
均以雕刻刀切割。

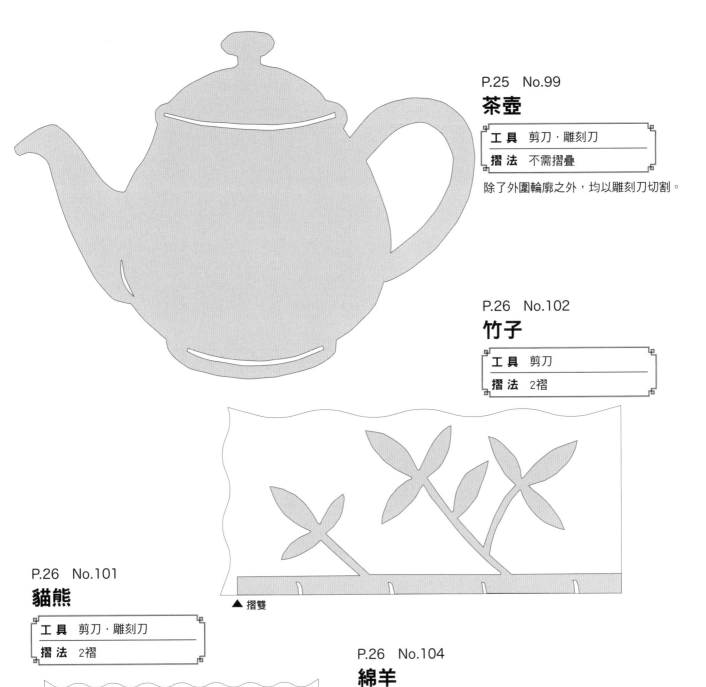

P.25　No.99

茶壺

工 具	剪刀・雕刻刀
摺 法	不需摺疊

除了外圍輪廓之外，均以雕刻刀切割。

P.26　No.102

竹子

工 具	剪刀
摺 法	2褶

▲ 摺雙

P.26　No.101

貓熊

工 具	剪刀・雕刻刀
摺 法	2褶

▶ 摺雙

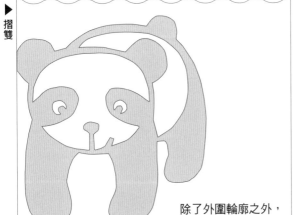

除了外圍輪廓之外，
均以雕刻刀切割。

P.26　No.104

綿羊

工 具	剪刀・雕刻刀・打洞器
摺 法	2褶

▶ 摺雙

以打洞器穿洞

以雕刻刀切割

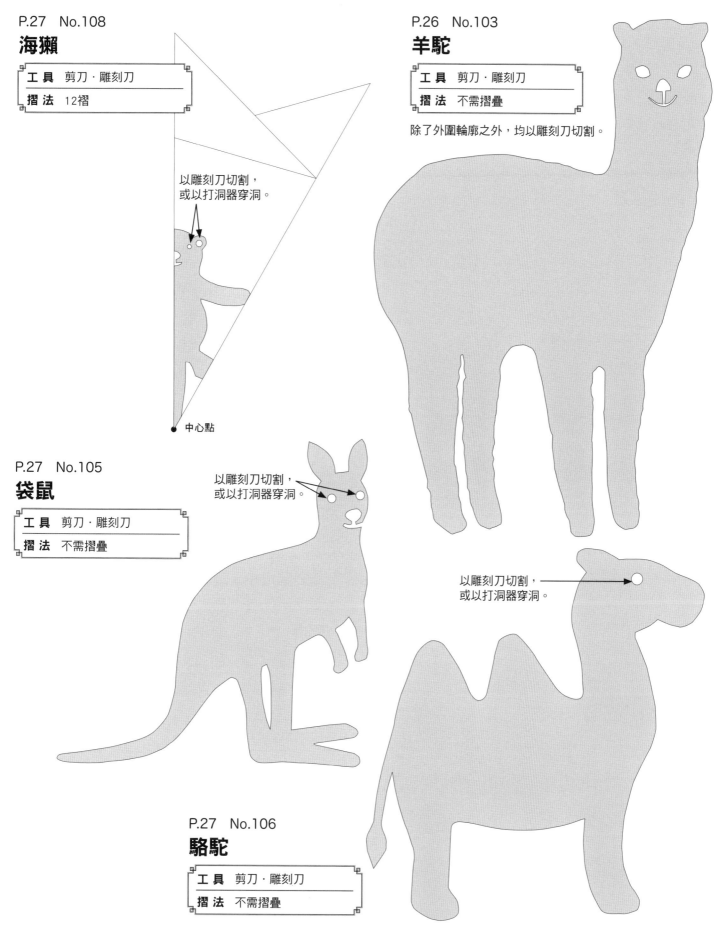

P.27　No.108
海獺
工具	剪刀・雕刻刀
摺法	12褶

以雕刻刀切割，
或以打洞器穿洞。

中心點

P.26　No.103
羊駝
工具	剪刀・雕刻刀
摺法	不需摺疊

除了外圍輪廓之外，均以雕刻刀切割。

P.27　No.105
袋鼠
工具	剪刀・雕刻刀
摺法	不需摺疊

以雕刻刀切割，
或以打洞器穿洞。

以雕刻刀切割，
或以打洞器穿洞。

P.27　No.106
駱駝
工具	剪刀・雕刻刀
摺法	不需摺疊

除了外圍輪廓之外，
均以雕刻刀切割。

以雕刻刀切割

除了外圍輪廓之外，
均以雕刻刀切割。

P.27　No.107
海豹

工 具	剪刀・雕刻刀・打洞器
摺 法	不需摺疊

P.28　No.111
斑馬

工 具	剪刀・雕刻刀
摺 法	不需摺疊

P.28　No.109
大象

工 具	剪刀・雕刻刀・打洞器
摺 法	不需摺疊

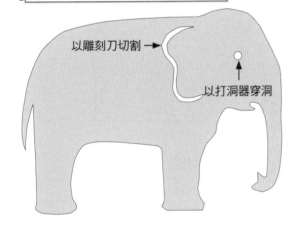

以雕刻刀切割 →

以打洞器穿洞

P.28　No.112
草原

工 具	剪刀
摺 法	蛇腹摺法

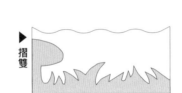

▶
摺雙

P.29　No.114
企鵝

工 具	剪刀・雕刻刀・打洞器
摺 法	蛇腹摺法

P.28　No.110
河馬

工 具	剪刀、打孔器
摺 法	不需摺疊

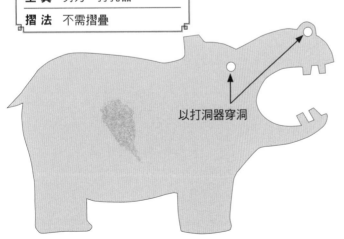

以打洞器穿洞

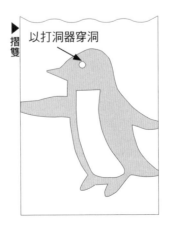

▶
摺雙

以打洞器穿洞

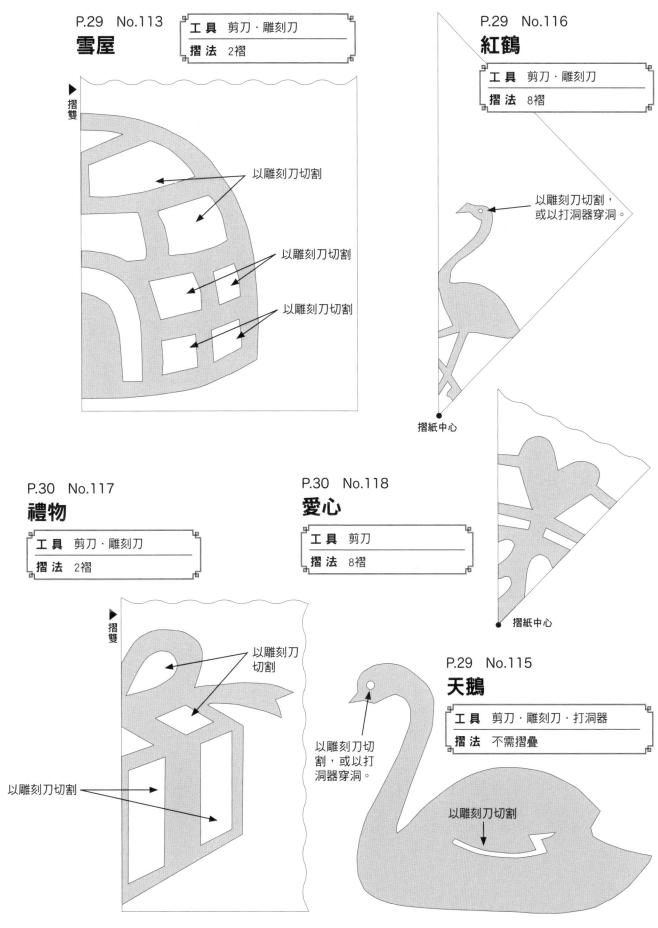

P.29　No.113

雪屋

工 具	剪刀・雕刻刀
摺 法	2摺

▶摺雙

以雕刻刀切割

以雕刻刀切割

以雕刻刀切割

P.29　No.116

紅鶴

工 具	剪刀・雕刻刀
摺 法	8摺

以雕刻刀切割，
或以打洞器穿洞。

摺紙中心

摺紙中心

P.30　No.117

禮物

工 具	剪刀・雕刻刀
摺 法	2摺

▶摺雙

以雕刻刀切割

以雕刻刀切割

P.30　No.118

愛心

工 具	剪刀
摺 法	8摺

以雕刻刀切割，或以打洞器穿洞。

P.29　No.115

天鵝

工 具	剪刀・雕刻刀・打洞器
摺 法	不需摺疊

以雕刻刀切割

切割細微的線條請特別小心。

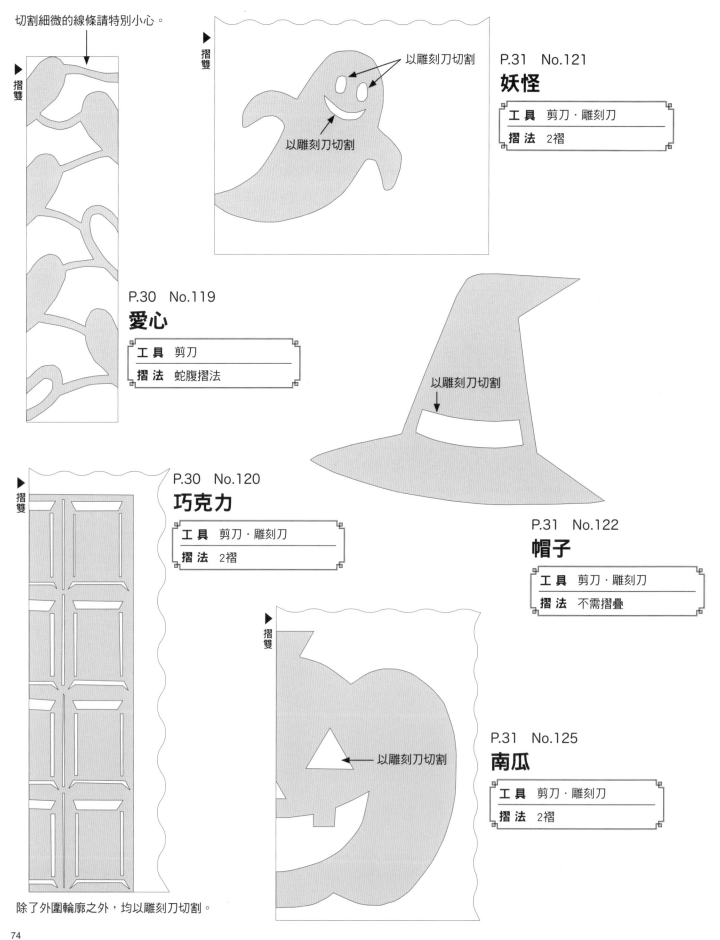

▶摺雙

以雕刻刀切割

以雕刻刀切割

P.31 No.121
妖怪

工具	剪刀・雕刻刀
摺法	2摺

▶摺雙

P.30 No.119
愛心

工具	剪刀
摺法	蛇腹摺法

以雕刻刀切割

P.31 No.122
帽子

工具	剪刀・雕刻刀
摺法	不需摺疊

▶摺雙

P.30 No.120
巧克力

工具	剪刀・雕刻刀
摺法	2摺

▶摺雙

以雕刻刀切割

P.31 No.125
南瓜

工具	剪刀・雕刻刀
摺法	2摺

除了外圍輪廓之外,均以雕刻刀切割。

摺紙中心 ●

P.31　No.123
蝙蝠
工　具	剪刀
摺　法	2摺

▶摺雙

P.31　No.124
糖果
工　具	剪刀
摺　法	12摺

P.32　No.127
聖誕花圈
工　具	剪刀・雕刻刀
摺　法	2摺

▶摺雙

P.32　No.126
黑貓
工　具	剪刀・雕刻刀
摺　法	不需摺疊

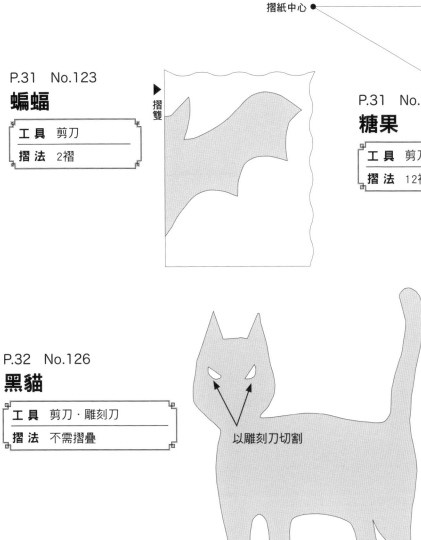

以雕刻刀切割

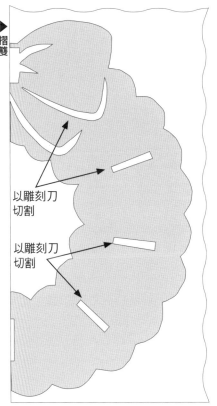

以雕刻刀
切割

以雕刻刀
切割

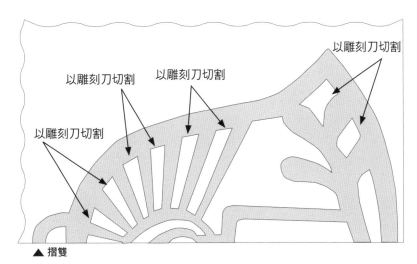

以雕刻刀切割

以雕刻刀切割　以雕刻刀切割

以雕刻刀切割

▲ 摺雙

P.32　No.129
蠟燭
工　具	剪刀・雕刻刀
摺　法	2摺

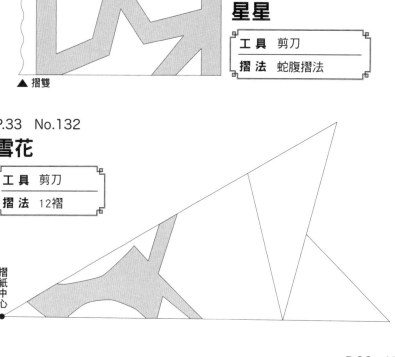

▲ 摺雙

P.33　No.131
星星

工 具	剪刀
摺 法	蛇腹摺法

P.33　No.132
雪花

工 具	剪刀
摺 法	12摺

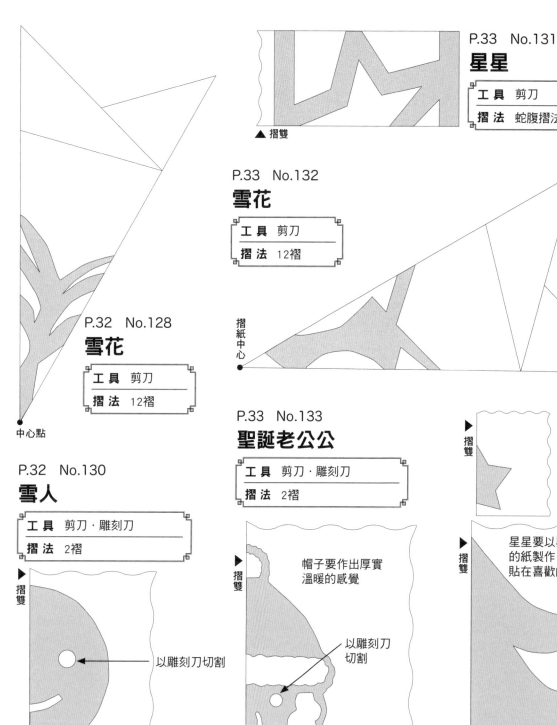

摺紙中心●

P.32　No.128
雪花

工 具	剪刀
摺 法	12摺

中心點●

P.32　No.130
雪人

工 具	剪刀·雕刻刀
摺 法	2摺

▶摺雙

以雕刻刀切割

P.33　No.133
聖誕老公公

工 具	剪刀·雕刻刀
摺 法	2摺

▶摺雙

帽子要作出厚實溫暖的感覺

以雕刻刀切割

▶摺雙

P.33　No.134
聖誕樹

工 具	剪刀
摺 法	2摺

▶摺雙

星星要以與聖誕樹不同顏色的紙製作，裁剪完成後，再貼在喜歡的位置上。

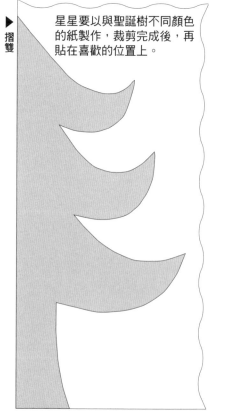

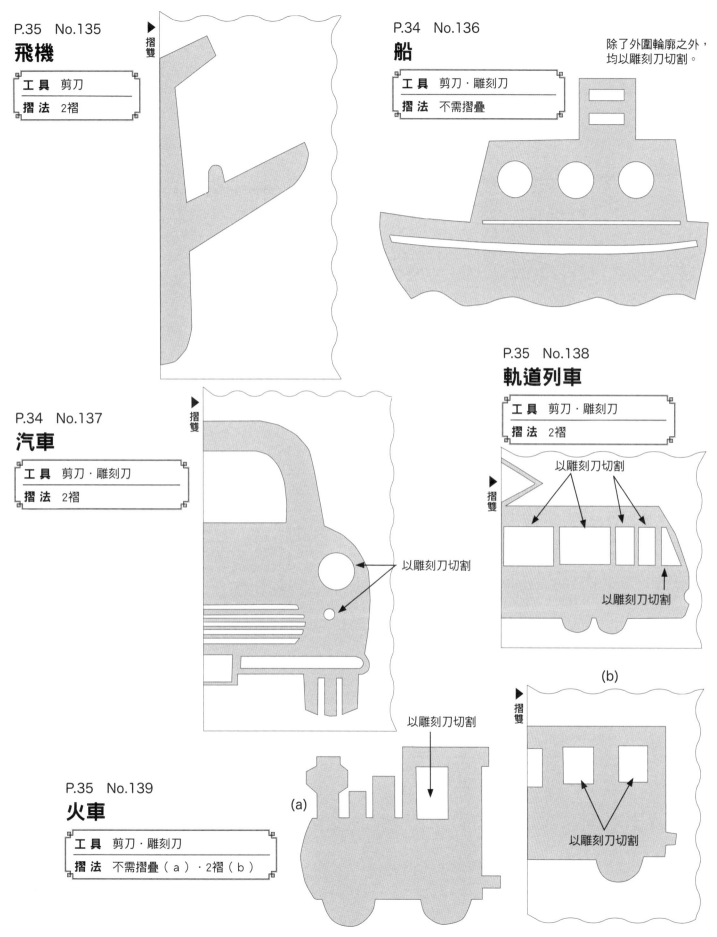

P.35　No.135
飛機

工 具	剪刀
摺 法	2褶

▶摺雙

P.34　No.136
船

工 具	剪刀‧雕刻刀
摺 法	不需摺疊

除了外圍輪廓之外，均以雕刻刀切割。

P.34　No.137
汽車

工 具	剪刀‧雕刻刀
摺 法	2褶

▶摺雙

以雕刻刀切割

P.35　No.138
軌道列車

工 具	剪刀‧雕刻刀
摺 法	2褶

以雕刻刀切割

▶摺雙

以雕刻刀切割

(b)

以雕刻刀切割

▶摺雙

以雕刻刀切割

(a)

P.35　No.139
火車

工 具	剪刀‧雕刻刀
摺 法	不需摺疊（a）‧2褶（b）

P.36　No.140

行李箱

工 具	剪刀·雕刻刀
摺 法	2褶

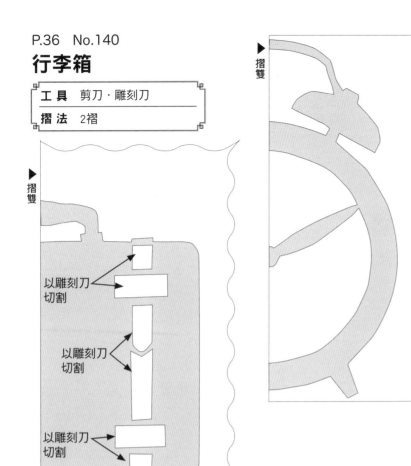

▶ 摺雙

▶ 摺雙

以雕刻刀切割

以雕刻刀切割

以雕刻刀切割

P.36　No.141

時鐘

工 具	剪刀
摺 法	2褶

P.36　No.142

相框

工 具	剪刀
摺 法	4褶

●中心點

P.36　No.143

相機

工 具	剪刀·雕刻刀
摺 法	2褶

只有鏡頭部分是以2褶進行摺疊，
紙張展開後，再分別切割上面部分。

只需於左側切割這個部分
（以雕刻刀切割）

只需於右側切割這個部分。

▶ 摺雙

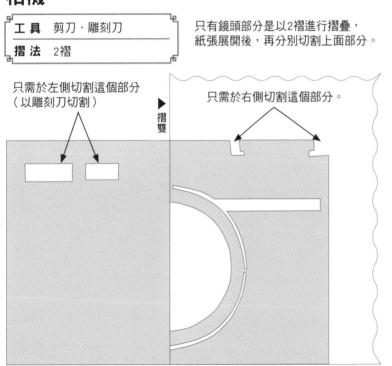

▶ 摺雙

P.37　No.147

郵筒

工 具	剪刀
摺 法	2褶

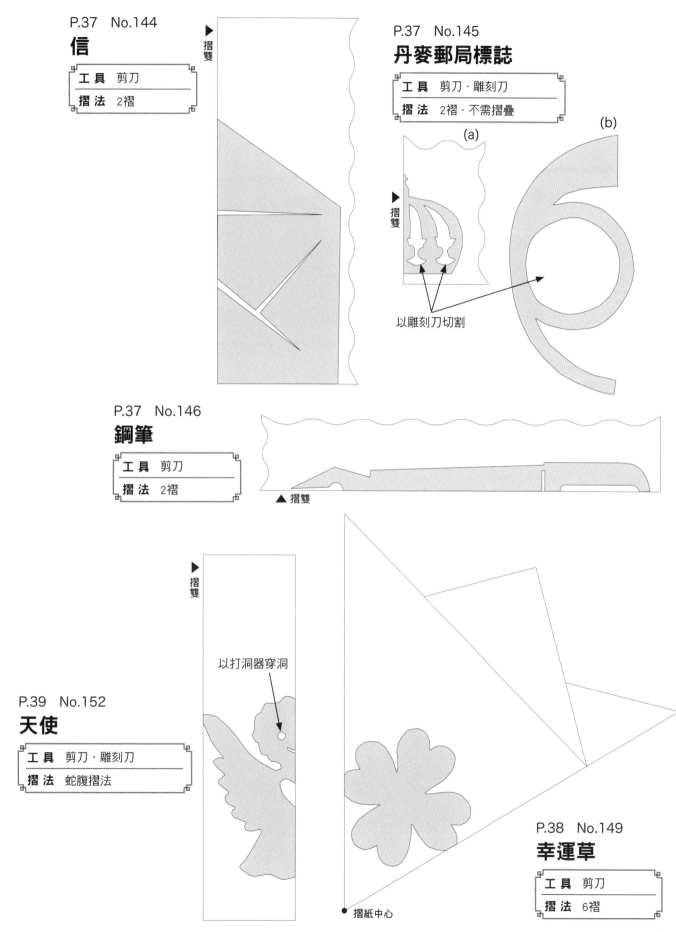

P.37　No.144
信
工 具	剪刀
摺 法	2摺

▶摺雙

P.37　No.145
丹麥郵局標誌
工 具	剪刀・雕刻刀
摺 法	2摺・不需摺疊

(a)

(b)

▶摺雙

以雕刻刀切割

P.37　No.146
鋼筆
工 具	剪刀
摺 法	2摺

▲ 摺雙

▶摺雙

以打洞器穿洞

P.39　No.152
天使
工 具	剪刀・雕刻刀
摺 法	蛇腹摺法

P.38　No.149
幸運草
工 具	剪刀
摺 法	6摺

● 摺紙中心

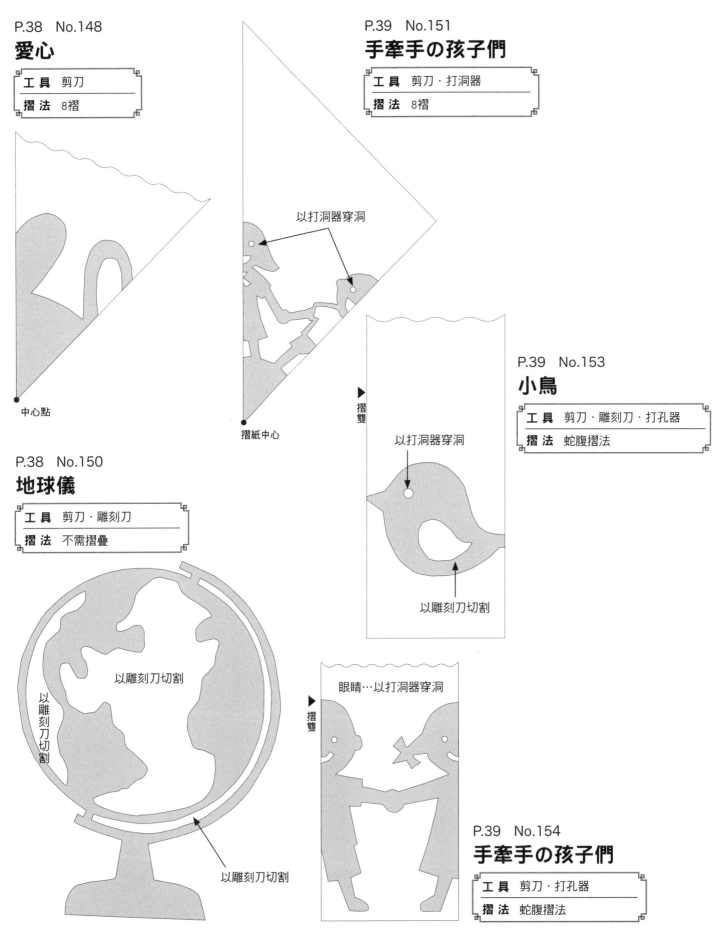

P.38　No.148
愛心

工 具	剪刀
摺 法	8摺

中心點

P.38　No.150
地球儀

工 具	剪刀・雕刻刀
摺 法	不需摺疊

以雕刻刀切割

以雕刻刀切割

以雕刻刀切割

P.39　No.151
手牽手の孩子們

工 具	剪刀・打洞器
摺 法	8摺

以打洞器穿洞

摺紙中心

▶ 摺雙

以打洞器穿洞

P.39　No.153
小鳥

工 具	剪刀・雕刻刀・打孔器
摺 法	蛇腹摺法

以打洞器穿洞

以雕刻刀切割

▶ 摺雙

眼睛…以打洞器穿洞

P.39　No.154
手牽手の孩子們

工 具	剪刀・打孔器
摺 法	蛇腹摺法

剪紙×創意×旅行！
剪剪貼貼看世界！154款世界旅行風格剪紙圖案集

作　　者／Iwami Kai（イワミ カイ）
譯　　者／黃立萍
發 行 人／詹慶和
總 編 輯／蔡麗玲
執行編輯／黃璟安
編　　輯／林昱彤・蔡毓玲・劉蕙寧・詹凱雲・李盈儀
美術編輯／陳麗娜・徐碧霞
封面設計／周盈汝
內頁排版／造極
出 版 者／Elegant-Boutique新手作
發 行 者／悅智文化事業有限公司 郵政劃撥帳號／19452608
戶　　名／悅智文化事業有限公司
地　　址／新北市板橋區板新路206號3樓
網　　址／www.elegantbooks.com.tw
電子郵件／elegant.books@msa.hinet.net 電　話／(02)8952-4078
傳　　真／(02)8952-4084
2012年12月初版一刷　定價280元

Lady Boutique Series　No.3448
KIRIGAMI DE TANOSHIMU SEKAI NO MOTIF
Copyright © 2012 BOUTIQUE-SHA
All rights reserved.
Original Japanese edition published in Japan by BOUTIQUE-SHA.
Chinese (in complex character) translation rights arranged with BOUTIQUE-SHA through KEIO CULTURAL ENTERPRISE CO., LTD.

經銷／高見文化行銷股份有限公司
地址／新北市樹林區佳園路二段70-1號
電話／0800-055-365　　傳真／(02)2668-6220
星馬地區總代理：諾文文化事業私人有限公司
新加坡／Novum Organum Publishing House (Pte) Ltd.
20 Old Toh Tuck Road, Singapore 597655.
TEL：65-6462-6141　　FAX：65-6469-4043
馬來西亞／Novum Organum Publishing House (M) Sdn. Bhd.
No. 8, Jalan 7/118B, Desa Tun Razak, 56000 Kuala Lumpur, Malaysia
TEL：603-9179-6333　　FAX：603-9179-6060

國家圖書館出版品預行編目(CIP)資料

剪紙x創意x旅行!剪剪貼貼看世界!154款世界旅行風格剪紙圖案集 / イワミカイ著；黃立萍譯. -- 初版. -- 新北市：新手作出版：悅智文化發行, 2012.12
　面；　公分. -- (趣.手藝；7)
ISBN 978-986-5905-08-8(平裝)

1.剪紙

　　　　972.2　　　101023307

Elegantbooks
以閱讀，享受幸福生活

雜貨迷的魔法橡皮章圖案集
作者：mizutama・mogerin・yuki

將自己喜歡的圖案轉印到橡皮擦上，再加以雕刻，即可製作出專屬的印章喔！本書收錄三大橡皮章作家無敵可愛的圖案，只要將橡皮章在各種雜貨上蓋一下，身邊的小物就會可愛變身！

定價280元

大人&小孩都會縫的90款馬卡龍可愛吊飾
作者：BOUTIQUE-SHA

只要以簡單的包釦技巧，再加上蕾絲或鈕釦就變成了獨一無二的作品，甜甜糖果色看起來就像真的馬卡龍一樣呢！可以單純當成美麗吊飾、包包配件，也可以用來放零錢或是小飾品唷！

定價240元

超Q不織布吊飾就是可愛嘛！
作者：BOUTIQUE-SHA

使用顏色多采多姿的不織布，收錄27款可將房間變可愛的掛飾小物，包括動物、童話故事、特別節日的主題裝飾等，可用於各種場合。

定價250元

138款超簡單不織布小玩偶
作者：BOUTIQUE-SHA

超簡單＆超卡哇伊不織布小玩偶大集合！收錄了138款只要疊合兩片不織布、簡單地縫縫貼貼就能完成的不織布小玩偶，特別推薦給手作初心者來說，請務必嘗試作看看這些超卡哇伊的小玩偶喲！

定價280元

600+枚馬上就好想刻的可愛橡皮章
作者：BOUTIQUE-SHA

收錄9位橡皮章人氣作家充滿個性又可愛的圖案，依作家來分門別類，另介紹橡皮章的實作範例＆圖案。快挑選喜歡的圖案，讓身邊的物品們都可愛變身！

定價280元

好想咬一口！不織布的甜蜜午茶時間
作者：BOUTIQUE-SHA

只要利用幾種簡單的基礎手縫法，就可以製作出適合小朋友玩的造型不織布作品，書中內附詳細製作方法及基礎縫法圖解、原寸紙型，對於較難的立體紙盒，也有詳細的彩色圖片分解教學，和小朋友在家一起來玩玩看吧！

定價280元

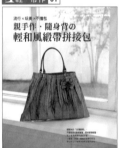

親手作・隨身背の輕和風緞帶拼接包
作者：BOUTIQUE-SHA

在日本人的日常生活中，榻榻米的「封邊緞帶」是一種十分熟悉的素材，書中使用「封邊緞帶」所製成的包包＆小物，不僅增添了時髦、摩登的概念，其輕巧又堅固的特質，也深具魅力！

定價280元

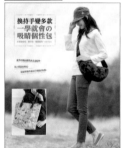

換持手變多款一學就會的吸睛個性包
作者：BOUTIQUE-SHA

日文中的「持手」（mochite）即為中文「提把」的意思，本書收錄36款只要變換提把就能變換風格的手作包，無論是外出時的休閒款式、工作場合的俐落樣式、旅行時的行李收納包……等，以自己喜歡的布料製作吧！

定價280元

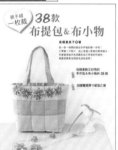

親手縫・一枚裁38款布提包＆布小物
作者：高橋惠美子

手縫是每個人都能夠輕易學會的簡單縫法，只要手邊有針和線以及柔軟的布料即可。以一片布片縫製包包，連初次嘗試手作包的人也能夠輕鬆製作。很快就能縫製出柔軟好用又讓人喜愛的包款。

定價280元

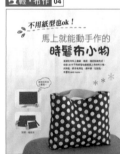

馬上就能動手作的時髦布小物
作者：BOUTIQUE-SHA

直接在布料上畫線剪裁的方式一般稱為「直裁法」。以多款不需紙型就能製作的布小物，從各種包包、隨身攜帶的迷你包、家飾到廚房雜貨……等，以簡單又容易上手的「直裁法」製作可愛的小東西吧！

定價280元

雅書堂 EB 新手作

雅書堂文化事業有限公司
22070新北市板橋區板新路206號3樓
網　　址 http://www.elegantbooks.com.tw
部落格 http://elegantbooks2010.pixnet.net/blog
TEL:886-2-8952-4078 ・ FAX:886-2-8952-4084

輕・布作 05

自己作第一件洋裝&長版衫
作者：BOUTIQUE-SHA

收錄33款讓人愛不釋手的超人
氣洋裝&長版衫，不管你是喜愛
森林系的自然風、甜美可愛的造
型，或是個性派風格，都可以搭
配自己喜愛的布料顏色及款式，
在家輕鬆製作時髦百搭單品。

定價280元

輕・布作 06

簡單×好作！自己作365天都
好穿的手作裙
作者：BOUTIQUE-SHA

16款獨具韻味的手作裙，有充
滿女孩味的花苞裙、荷葉邊裙、
輕飄飄紗裙，也有適合休閒裝扮
的吊帶裙、工作裙、迷你裙等。
每一件都有簡單的步驟 & 時尚
的版型，製作起來既美麗又有成
就感！

定價280元

輕・布作 07

自己作防水手作包&布小物
作者：BOUTIQUE-SHA

日本時下最流行的新款防水膠
膜，不僅可使布料防水、連包裝
紙、餐巾紙、紙膠帶……都可變
成防水材質！詳細基礎運用與拼
貼技巧，連讓新手很頭痛的「裡
布製作問題」也解決囉！配合紙
張使用的新功能之外，仍保有與
布料結合的能力，可擁有更不受
限創作空間。

定價280元

輕・布作 08

不用轉彎！直直車下去就對了！
直線車縫就上手的手作包
作者：BOUTIQUE-SHA

本書推薦給覺得裁剪跟車縫弧
線，有一點難的縫初學者使
用！全書收錄46件人氣可愛的
手作包&布作小物，包括布包、
化妝包、圍巾、居家收納小物、
小涼被、抱枕、圍裙等，只要裁
剪直的線條，車縫直線作出可愛
的布作小物！

定價280元

樂・鉤織 01

全圖解・完全不敗！
從起針開始學鉤織
作者：BOUTIQUE-SHA

給第一次作鉤針編織人的基礎
入門書！從鉤針的拿法、工具與
線材的介紹，到基本的針法記號
與簡單明瞭的插圖，與各種針法
一覽表，更適合在作進階鉤織時
使用。

定價300元

樂・鉤織 02

親手鉤我的第一件夏紗背心
作者：BOUTIQUE-SHA

利用夏紗編織實用好看的配件
小物，搭配簡單的T恤或針織衫
就能有型有款，即使盛夏時使用
也不會有炎熱毛燥感，待在冷氣
房裡還有適度的保暖效果喔！收
錄包括披肩、背心、圍巾、帽子
等41件夏紗手織作品。

定價280元

樂・鉤織 03

勾勾手，我們一起學蕾絲鉤
織 (暢銷新裝版)
作者：BOUTIQUE-SHA

憧憬著想嘗試作出纖細漂亮的
蕾絲鉤織，以極細編織線是很難
達成的，書中採用稍粗的線或化
纖線來鉤織小物，使新手也能輕
鬆織出。本書收錄40款作品，全
都採用較粗的線材來鉤織蕾絲
手作品！

定價280元

樂・鉤織 04

變花樣&玩顏色！
親手鉤出好穿搭的鉤織衫&
配飾
作者：BOUTIQUE-SHA

本書精選40件適合都會女性穿
搭的鉤織單品，今年最流行的領
圍、小斗蓬、網狀圍巾、長版罩
衫、鉤織飾品、毛線帽等季節必
備衣物與配件，作品均附詳細織
法&編織記號圖，快跟著書中教
學動手作吧！

定價280元

剪剪 貼貼 看世界！

154款 世界旅行風格
剪紙圖案集

剪紙×創意×旅行！